我是女生愛拍照

相機女孩
鏡頭的美麗與哀愁

U0076885

前言

單眼相機的優點在於可以更換鏡頭。

換上不同的鏡頭之後，就能拍出截然不同的照片。

只有一支KIT鏡頭會不會覺得有點可惜呢？

請大家一定要挑戰各種不同的鏡頭。

本書從靈活運用KIT鏡頭（標準鏡頭）

以及探索它的可能性開始，

同時介紹定焦鏡頭、

微距鏡頭、廣角鏡頭的表現。

雖然用KIT鏡頭就能呈現大多數的被攝體與表現，

其他的鏡頭，

也有各自的強項。

定焦鏡頭可以強化散景，呈現柔和的氣氛。

微距鏡頭可以近距離將物體拍得更大，

或是得到更強烈的散景。

廣角鏡頭不只能讓寬廣的範圍入鏡，還有趣味的透視。

請嘗試各種不同的鏡頭吧！

你一定可以找到自己想拍的照片。

攝影：吉住志穗

KIT鏡頭「標準(變焦)鏡頭」

　　販售單眼相機時,幾乎都會搭配成套的鏡頭。這個鏡頭就是「KIT鏡頭」。目前以換算成35mm後,焦距為28～80mm的變焦鏡頭為主。表示此為該相機的標準鏡頭,畫角接近人類的肉眼,可以進行標準的攝影,由於以上這些含義,所以也稱為「標準鏡頭」。市面上當然也有沒搭配相機的標準鏡頭。KIT鏡頭的價格通常比較低廉,不過也包括了大量生產而壓低價格的因素。可不是隨便的便宜貨。先學會運用這支鏡頭之後,再考慮購買其他鏡頭也不遲。

※KIT鏡頭有時也有雙變焦KIT組,包括一支望遠鏡頭,這個部分暫且省略不提。

● KIT鏡頭(PEN)

搭配OLYMPUS PEN系列的「14-42mm F3.5-5.6 II R」。安裝在微型4/3相機後,畫角相當於28～84mm。

● KIT鏡頭(EOS Kiss)

搭配Canon EOS Kiss X5／X4／X50等相機的「EF-S 18-55mm F3.5-5.6 IS II」。在Kiss上的畫角相當於29～88mm。

【KIT鏡頭的特徵】

① 為最普遍的畫角,所以是容易上手的鏡頭。

② 和相機成套販賣,價格比較便宜。

③ 不擅長強烈的散景(光圈無法開得太大)。

● KIT鏡頭(標準鏡頭)請參閱P43起的介紹。

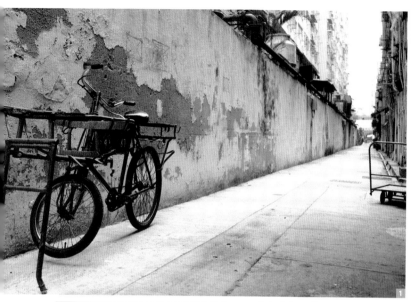

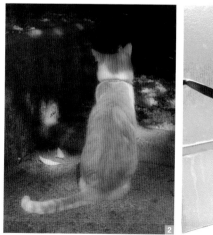

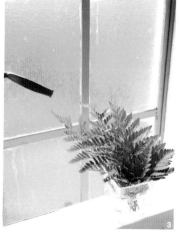

1以 Nikon D700 攝影。畫角為 24 mm（相當於 36 mm）。前方的腳踏車正好符合巷弄蕭條的氣氛。**2**使用 OLYMPUS 的 E-PL3，以 KIT 鏡頭的望遠端 42 mm（相當於 84 mm）攝影。使用藝術濾鏡的「柔焦效果」。**3**這張也是用 E-PL3。焦距 26 mm（相當於 52 mm）。利用「濃化色調效果」突顯綠意。

定焦鏡頭

定焦鏡頭是指無變焦機構的鏡頭。也許有人覺得不太方便，不過也有它的優點。定焦鏡頭可以將光圈開得比較大，使背景呈強烈的散景，在昏暗的情況下攝影時也不會手震，這些都是定焦鏡頭的優點。此外，外型極薄的定焦鏡頭稱為「餅乾鏡」。是最適合快照的鏡頭。由於定焦鏡頭無法變焦，構圖時一定要自行接近或是遠離被攝體。所以定焦鏡頭是可以讓攝影技術進步的鏡頭。此外，望遠等鏡頭也有定焦鏡頭，本書所指的定焦鏡頭以標準畫角的鏡頭為主。

定焦鏡頭

定焦鏡頭的特徵是明亮。照片為 Nikon 的「AF-S DX 35mm F1.8G」。安裝在 D3100 與 D5100 時，畫角相當於 53mm。

餅乾鏡

餅乾鏡是外型極薄的定焦鏡頭。照片是 SONY 的「E16mm F2.8」。安裝在 NEX 之後，畫角相當於 24mm。無反光鏡單眼相機有時候會搭配餅乾鏡。

【定焦鏡頭的特徵】

1. 光圈可以開到比較大，構成強烈的散景。
2. 外型比較輕巧。超薄的設計是餅乾鏡的魅力。
3. 無法變焦，不過自己移動可以帶動技巧的進步。

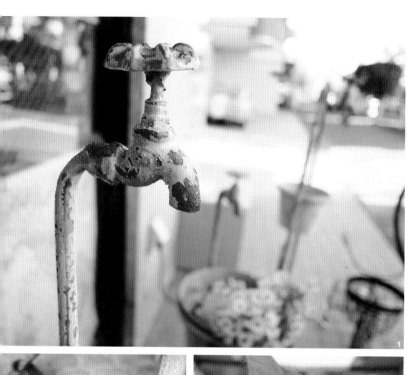

1 使用 Panasonic GF1 與 14mm 餅乾鏡,將光圈開到最大後攝影。背景呈散景,使生鏽的水龍頭浮出來。2 這也是 GF1 配餅乾鏡。從觀葉植物的正上方攝影。成了獨特的形狀。3 以 Nikon D7000 與 35mm 定焦鏡頭(相當於 53mm)攝影。雖然在紙箱裡,模糊後成了柔和的背景。

微距鏡頭

　　微距鏡頭是在極接近被攝體的情況下也能準確合焦的鏡頭。想要將微小的物體拍得比較大時，一定要使用這種鏡頭。部分微距鏡頭可以變焦，不過幾乎都是焦距固定的定焦鏡頭。微距鏡頭的作用不僅只於將物體拍得比較大。縮短攝影距離後，可以使背景或前方呈極端強烈的散景。妥善運用時，也能拍出宛如夢境般柔和的照片。此外，市面上也有販售加裝在一般鏡頭前端即可縮短攝影距離的增距鏡頭、微距濾鏡。如果想要輕鬆體會微距攝影的樂趣，也可以考慮這些產品。

◉ 微距鏡頭

Panasonic的「DG MACRO 45mm F2.8」。最短攝影距離為0.15m，可以拍成等倍（1倍）大小。

◉ 微距鏡頭

除了相機品牌之外，還有迷人的微距鏡頭。照片為SIGMA的「MACRO 50mm F2.8 EX DG」（Nikon專用）。

【微距鏡頭的特徵】

❶ 與其他同焦距的鏡頭相比，離被攝體的距離更近。

❷ 除了將主角拍得比較大，背景也呈現極端強烈的散景。

❸ 是定焦鏡頭的一種，無法變焦（部分產品除外）。

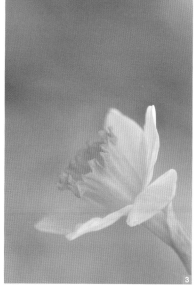

1以OLYMPUS的單眼相機與35mm的微距攝影（相當於70mm）。接近後使背景與前景呈強烈的散景，成了美麗的漸層色彩。**2**微距鏡頭也可以充當一般的定焦鏡頭。這是以Canon EOS 5D Mark II及100mm微距攝影。**3**以綠色為背景，突顯黃色的水仙花。以Nikon D7000與105mm微距攝影（相當於158mm）。

擷取寬廣的範圍。接近後形成的透視相當有趣
廣角鏡頭

　　廣角鏡頭是可以拍攝寬廣範圍的鏡頭。舉例來說，想要從高山或高樓大廈，將眼前開闊的風景收在單一畫面中，就是廣角出場的時候了。此外，想要將室內拍得寬一點的時候，即使退到盡頭也無法讓整體入鏡。這也是廣角鏡頭擅長的領域。廣角鏡頭還有一個樂趣，近距離攝影。這時會形成強烈的透視（遠近感），拍出迫力十足的有趣照片。不少攝影師會教大家「廣角要接近拍攝」。廣角鏡頭也有定焦鏡頭，最近則以「10-20mm」這類的廣角變焦鏡頭為主流。

◉ 廣角鏡頭（定焦）

PENTAX的「DA 15mm F4 ED AL Limited」。安裝在K-r後，畫角相當於23mm。無法變焦。

◉ 廣角鏡頭（變焦）

TAMRON的「SP AF 10-24mm F3.5-4.5 Di II」。如果安裝在Nikon的D3100上，畫角相當於15～36mm。

【廣角鏡頭的特徵】

❶ 可以拍攝比標準鏡頭寬的範圍。

❷ 想拍攝寬廣的風景，或是在攝影距離有限的室內時，廣角鏡頭是必須品。

❸ 接近被攝體可以得到強烈的透視（遠近感）。

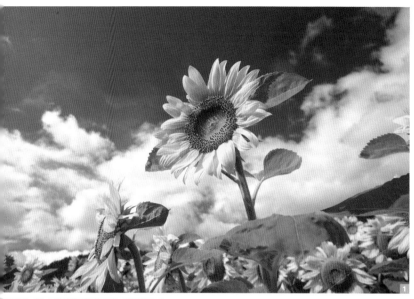

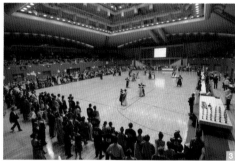

1 以SONY的單眼相機攝影。焦距為15mm（相當於23mm）。以寬闊的天空為背景，拍出強而有力的向日葵照片。2 以Nikon D90攝影。焦距為14mm（相當於21mm）。將花擺到簡直要滿出來的店面拍在單一畫面中。3 這張也是用廣角鏡頭（10-24mm）攝影。焦距為12mm（相當於18mm）。可以看到在寬廣的體育館內進行的大會全貌。

第1章
玩樂鏡頭的基礎知識

第2章
靈活運用「KIT鏡頭」吧！

第3章
配合腳下功夫活用「定焦鏡頭」

第4章

近接攝影，玩味散景的「微距鏡頭」

第5章
透視好有趣的「廣角鏡頭」

• 本書的規則

• 範例採用圖示，以便讀者理解攝影時的注意重點。

 攝影時進行曝光補償，注意照片的亮度。

 攝影時注意逆光或順光等等光線的朝向。

 攝影時留意取景方面等等構圖。

 攝影時注意散景或焦點的深度。

 調節快門速度，注意動態或晃動。

 攝影時變更白平衡，注意色彩。

 攝影時重視彩度或對比等等色彩模式。

 攝影時注意被攝體的排列方式或造型。

● 本書僅可能列出各品牌相機的共通功能，部份相機可能未配備某些功能，尚請見諒。
● 焦距（攝影畫角）標示「換算成35mm」或「相當於○mm」時，表示已換算成35mm底片的尺寸。如果沒有特別標示的話，則表示鏡頭的實際焦距。35mm規格換算請參閱P20。
● 變更照片繪圖的功能（優化校準或創意風格）名稱隨品牌而異，本書統一採用「色彩模式」。
● 由於鏡頭的全名非常長，本書如以下所示更改名稱。
 • 省略所有品牌的「ASPH.」、「(IF)」、「/」。
 • 省略Nikon的「NIKKOR」、「Zoom-Nikkor」。
 • 省略OLYMPUS的「M. ZUIKO DIGITAL」、「ZUIKO DIGITAL」。
 • 省略TAMRON的「LD Aspherical」。
 • Panasonic：省略「LUMIX G（VARIO）」的「G」、「LEICA DG……」的「DG」、「LUMIX GX VARIO PZ」的「GX」。此外，「MEGA O.I.S.」、「POWER O.I.S」統一用「OIS」。
 例：LUMIX G VARIO 14-55mm/F3.5-5.6 ASPH./MEGA O.I.S→「G 14-45mm F3.5-5.6 OIS」
 例：LEICA DG SUmmILUX 25mm/F1.4 ASPH.→「DG 25mm F1.4」
 例：LUMIX G X VARIO PZ 45-175mm/F4.0-5.6 ASPH./POWER O.I.S.→「GX 45-175mm F4.0-5.6 OIS」
● 本書基於2011年12月的資料製作。

第1章

玩樂鏡頭的
基礎知識

先從鏡頭的種類與特徵等等，鏡頭的基礎知識學起吧！
本部分包括換算成35mm規格、卡口的差異，還有周邊光
量低下或轉接環等等，彙集了不懂就很麻煩的知識，還
有學會之後更方便的知識。

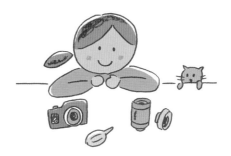

從焦距看出可拍攝的範圍

請先注意鏡頭的焦距。鏡頭的焦距表示可以拍攝的範圍,也就是所謂的畫角。這是鏡頭最基本的部分。

可拍攝的範圍即為畫角

鏡頭的焦距將會左右拍攝範圍,表示拍攝範圍(角度)的即為畫角。焦距較短的廣角鏡頭畫角比較寬,所以可以拍攝比較寬的範圍。相反的,焦距長的望遠鏡頭畫角比較窄,所以可以將狹窄的範圍拍得比較大,也就是可

以將比較小的物體拍得比較大。

搭配相機的KIT鏡頭大約介於兩者之間。畫角接近人類的肉眼,所以也稱為「標準鏡頭」。焦距換算成35mm規格(參閱P20)之後通常是28~80mm左右,比這個數值短的稱為「廣角

鏡頭上標示著焦距

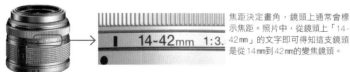

焦距決定畫角,鏡頭上通常會標示焦距。照片中,從鏡頭上「14-42mm」的文字即可得知這支鏡頭是從14mm到42mm的變焦鏡頭。

焦距與畫角的密切關係

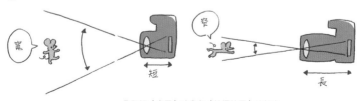

焦距短(廣周)時畫角(拍攝範圍)比較寬,
焦距長(望遠)時畫角比較窄。

鏡頭」，比這個數值長的稱為「望遠鏡頭」。

接下來我們來看看在不同的焦距之下，被攝體的模樣會出現什麼變化吧。

攝影時將相同的被攝體拍成相同的大小，可以用廣角鏡頭近距離拍攝，也可以用望遠鏡頭退後攝影。然而用廣角鏡頭近距離攝影時，會強調透視（遠近感），將被攝體拍成扭曲變形。相反

的，用望遠鏡頭退後攝影時，形狀看起來比較正確。此外，用望遠鏡頭拍攝時，背景看起來會比實際還遠，稱為「壓縮效果」，是望遠鏡頭的特徵之一。

即使用這種方法，將相同大小的被攝體納入畫面中，隨著使用鏡頭的焦距差異，被攝體可能會變形，或是背景模糊等等，有各種不同的攝影表現。這就是用不同焦距的鏡頭攝影的樂趣。

🌀 焦距造成的畫角差異

相當於12mm

用12mm非常廣角的焦距攝影。照片就強調了非常寬廣的模樣。

相當於50mm

焦距50mm左右的畫角據說是最接近人類肉眼的畫角。適用於快照，記錄眼睛所見的模樣。

相當於24mm

24mm也算是廣角的焦距。近距離拍攝被攝體時，拍出強調廣角變形的照片。

相當於100mm

焦距100mm就是望遠了。拍攝建築物等等方形的被攝體時，這樣的焦距才能拍出正確的形狀。

換算成35mm規格來想像畫角

數位單眼常常聽到「換算成35mm規格」這個字眼。表示鏡頭的攝影畫角與35mm規格的什麼mm鏡頭相同。

可以用怎樣的畫角攝影呢？

不同品牌與機種的數位單眼，使用的攝像畫素也不一樣。即使使用焦距相同的鏡頭，儘管焦距一樣，這些相機的畫角卻不一樣，拍出來的照片就像是用了不同焦距的鏡頭。無論感測器的尺寸如何，安裝的鏡頭可以用什麼程度的畫角攝影呢？35mm規格換算值就是用來表示這個數值。OLYMPUS與Panasonic的4/3、微型4/3系統的鏡頭為鏡頭所示焦距的2倍，其他相機的畫角通常是焦距的1.5～1.6倍。此外，配備35mm全片幅攝像畫素的相機，它的攝影畫角直接等於鏡頭的焦距。稱為「全片幅」。

● 各規格的尺寸比較

比較35mm底片，各種規格攝像畫素的尺寸。幾乎所有的數位單眼普及機種，都使用比APS-C尺寸略小一點的攝像畫素。

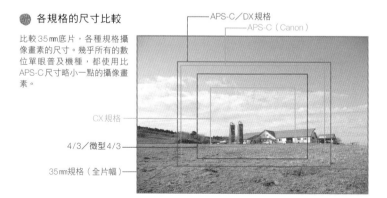

APS-C／DX規格
APS-C（Canon）
CX規格
4/3／微型4/3
35mm規格（全片幅）

◉ 各品牌的規格與35mm規格換算倍率

品牌名稱	規格名稱	倍率※¹
Canon	APS-C	1.6倍
Nikon	DX規格	1.5倍
Nikon	CX規格※²	2.7倍
PENTAX	APS-C	1.5倍
SONY	APS-C	1.5倍
OLYMPUS	4/3※³	2倍
Panasonic	4/3※³	2倍

幾乎所有數位單眼的攝像畫素都小於35mm底片。因此，必須採用換算成35mm規格的數值。

※1 想要算出35mm規格換算值時，焦距要乘上的倍率。

※2 Nikon的Nikon 1系列採用的1英吋攝像畫素。

※3 4/3為含卡口的規格。微型4/3亦同。

◉ 攝像畫素小於底片

幾乎所有數位單眼的攝像畫素都小於35mm底片。因此，必須採用換算成35mm規格的數值。

◉ 影像圓周與寬高比

影像圓周

由於鏡頭是圓形的，經由鏡頭投影在攝像畫素上的映像，其實呈圓形。配置攝像畫素以容納其中，才能拍攝照片。經由鏡頭投影的圓形稱為影像圓周。畫角就是表示這個圓周的直徑。

照片的縱橫比稱為「寬高比」，幾乎所有的相機都能變更這個數值。不過攝像畫素的尺寸並不會改變。非標準寬高比的影像尺寸比較小（裁切後的狀態）。Panasonic的LUMIX系列為了避免這個狀況，採用大於影像圓周的攝像畫素，所以影像不會縮小。

4：3

4：3常見於傻瓜相機與4/3系統，是蠻好用的寬高比。

16：9

16：9是與高畫質電視相同的寬高比。橫方向比較長，是比較不容易運用的寬高比。

1：1(6：6)

1：1是長寬相同的寬高比。其實也是很好用的比例。

鏡頭的名稱裡充滿資訊

鏡頭的名稱通常很長。是為了要表示鏡頭的規格。解讀鏡頭名稱即可得知鏡頭的特徵。

看鏡頭就知道規格

鏡頭的名稱看起來像是一連串的數字與字母的排列組合，其實標示了鏡頭的規格。各品牌都有各自的縮寫，除了鏡頭的品牌名稱、焦距與開放F值之外，還包括有無防手震（IS、VR等等），超音波馬達（USM、SWM等

等），採用高品質鏡片（ED）等等，從鏡頭名稱就能看多許多的規格。

除了名稱之外，看鏡頭的外觀大概也能猜到鏡頭的性能。明亮鏡頭的前玉（最前面的鏡片）通常比較大。如果是重視成本的入

● 鏡頭的名稱

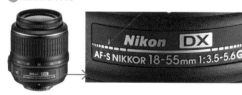

從鏡頭名稱就能得知焦距，還有光圈、有無防手震或超音波馬達。

・18-55mm
表示焦距。這支鏡頭的焦距從15mm到55mm。

・1：3.5-5.6
表示開放光圈值。表示變焦廣角端的亮度為F3.5，望遠端為F5.6。

・AF-S NIKKOR
AF-S指的是使用自動對焦與超音波馬達。NIKKOR則是Nikon的鏡頭品牌名稱。

・VR、IS
VR與IS是各品牌防手震功能的縮寫。

・ED、G等等
其他還有使用高品質鏡片的ED，Nikon最後有加上G的則是表示鏡頭內建CPU的最新一代鏡頭。「II」則是表示鏡頭的版本。

門級鏡頭，卡口部分通常是塑膠製品，相對的，高階款式則是使用強度比較高的金屬製成。

微距鏡頭除了小部分例外的情形，通常鏡頭名稱會包括「Macro」（Nikon則稱為「Macro Lens」）。變焦鏡頭也會加上Macro，不過和單焦點的微距鏡頭相比，攝影倍率比較低，拍出來的被攝體比較小。

● 定焦鏡頭

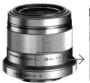

定焦鏡頭只會標示一個焦距與開放光圈值。

● 微距鏡頭

微距鏡頭的鏡頭名稱會加上Macro。如果是變焦鏡頭的話，無法拍得比單焦點微距鏡頭還大。

● 其他的鏡頭規格

・濾鏡口徑
表示安裝於鏡頭前方的濾鏡尺寸。通常標示於鏡頭前方，如 Φ60mm的標示方法。

・最短攝影距離
從攝像面到被攝體的可攝影最短距離。從鏡頭前面到被攝體的距離則稱為工作距離。

・最大攝影倍率
表示攝像面可以將被攝體拍成實際尺寸的幾倍。最大值為微距鏡頭的1（等）倍。

・光圈葉片數
構成光圈的葉片數量。葉片數量會影響散景的形狀，現在的鏡頭幾乎都可以呈現圓形散景了，所以不用特別注意這個部分。

・鏡頭構成
通常用8群9枚等標示方式，可以了解內部構造。這個項目也不需要特別注意。

變焦鏡頭與定焦鏡頭

目前的主流是可以持續改變焦距的變焦鏡頭，不過無法變焦的定焦鏡頭也頗受歡迎。因為它明亮、散景強烈。

定焦鏡頭的優點

儘管變焦鏡頭已經這麼普及了，畫質也提昇了，也許有人會百思不得其解，為什麼還要選用定焦鏡頭呢？定焦鏡頭雖然無法變焦，不過鏡頭非常明亮。

明亮是由於可以將光圈開到很大（開放F值比較小）。將光圈開大之後，即可選用更快的快門速度。還能強調散景（參閱P26）。此外，由於不具變焦機構，所以鏡頭比較輕巧，這也是它的優點。

⬤ 變焦鏡頭

標準鏡頭（KIT鏡頭）
EF-S 18-55mm F3.5-5.6 IS II

標準鏡頭（KIT鏡頭）因為壓低成本的關係，無法使用比較明亮的鏡頭。

廣角鏡頭
EF-S 10-22mm F3.5-4.5 USM

可以拍攝寬廣範圍的廣角鏡頭。雖然這是變焦款，也有單焦點的廣角鏡頭。

望遠鏡頭
EF-S 55-250mm F4-5.6 IS II

就亮度層面來說，望遠鏡頭通常比廣角鏡頭暗。也有單焦點的望遠鏡頭。

⬤ 定焦鏡頭

定焦（標準）鏡頭
EF 50mm F1.8

標準焦距的定焦鏡頭。變焦鏡頭沒有的F1.8亮度非常誘人。

餅乾鏡
17mm F2.8

定焦鏡頭的一種，因為跟餅乾一樣薄，所以稱為餅乾鏡。

微距鏡頭
EF-S 60mm F2.8 Macro USM

微距鏡頭可以接近被攝體攝影。幾乎都是無法變焦的定焦鏡頭。

● 重視亮度的話,最好選擇定焦鏡頭

標準變焦鏡頭
14-42mm F3.5-5.6 II R

這是 OLYMPUS PEN 系列用的標準變焦鏡頭。開放F值為F3.5～5.6,算是標準鏡頭的一般亮度。

定焦鏡頭
AF-S 50mm F1.4G

開放F值是非常小的F1.4,明亮的鏡頭。這是變焦鏡頭沒有的亮度,定焦鏡頭才有的優點。

專業用變焦鏡頭
AF-S DX 17-55mm F2.8G ED

專業用的變焦鏡頭也可以做到F2.8的亮度。只是和焦距差不多的一般鏡頭比起來,顯得又大又重,價格也超過15萬日圓,非常昂貴。

● 明亮的鏡頭就不會手震

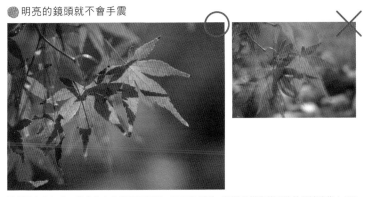

拍攝透光的紅葉。明亮的定焦鏡頭可以用1/320秒攝影,較暗的變焦鏡頭的快門速度為1/20秒,所以出現手震。

利用光圈調節散景的強弱

拍攝背景模糊的照片是數位單眼的魅力之一。光圈開得越大，散景越強烈，縮得越小散景也會減弱。

「F」值越小散景越強烈

數位單眼的醍醐味在於大光圈的散景表現。將光圈開得越大，散景越強烈。為什麼會影響散景呢？因為景深會隨著光圈變化。景深就是合焦的範圍。當景深越淺時，被攝體的前景與背景就會強烈模糊，景深越深時，則可拍出連背景都合焦的照片。

「F」後面的數值代表光圈，也稱為「F值」。數值越小表示光圈開得越大。光圈開到最大的時候稱為「開放」。也就是說，如果想讓背景呈強烈的散景，選用光圈開得比變焦鏡頭大，開放F值比較小的定焦鏡頭比較有利。

● 光圈的操作

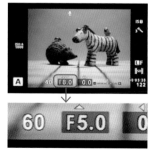

變更光圈時，液晶螢幕顯示的光圈值也會改變。「F」後方的數值即為光圈。

● 景深

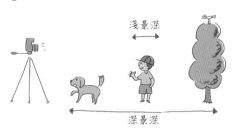

將光圈開大時，合焦範圍（景深）變窄，前景與背景都會模糊。將光圈縮小時，合焦範圍比較廣，可以拍出散景比較不明顯的照片。

光圈造成的散景變化

光圈：F2.8　　　　　光圈：F8　　　　　光圈：F22

F2.8時還看不見背景的花朵，到了F8時已經可以看見了，F22可以看見後方的樹木。

對焦在孩子的眼睛上

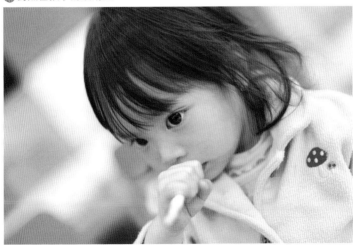

只對焦在眼睛上，其餘模糊。拍下孩子專注於某一件事上的認真神情，是一張令人印象深刻的照片。

造成畫面邊緣變暗的周邊光量低下

用數位相機的變焦廣角端攝影時，畫面的邊緣會變暗。稱為周邊光量低下，是鏡頭的特性之一。

開大光圈後造成周邊光量低下

使用KIT鏡頭攝影時，會發現用變焦的廣角端攝影時，畫面周邊變暗了。這個現像稱為周邊光量低下，拍攝天空等等單一色彩的被攝體時特別明顯。

周邊光量低下是鏡頭的特性之一。只要將光圈縮小，就能減輕這樣的現象，想要避免周邊光量低下的話，攝影時不妨將鏡頭的光圈從開放再縮小1～2格。

周邊光量低下並不一定是壞事。邊緣變暗有時可以強調主角，拍出氣氛不錯的照片。甚至還有攝影模式故意仿傚玩具相機（針孔相機）的風格，將邊緣變得極暗。

● 邊緣變暗是因為周邊光量低下

廣角鏡頭的畫面邊緣有時候會比較暗，這不一定是不好的。也可以反過來利用這樣的風格。

● 攝影模式「針孔相機效果」

用OLYPUS PEN的藝術濾鏡「針孔相機效果」攝影。周邊比較暗，也多了一層黃色，有點像舊照片。

光圈造成的周邊光量差異

可以看出隨著光圈的縮小，周邊光量低下的情況越來越不明顯了。在這個例子中，F11 已經看不出周邊光量低下了。

鏡頭並不是開放光圈就好

鏡頭的性能會隨著光圈變化。比起開放光圈，其實稍微縮小一點，拍起來更漂亮。

將光圈稍微縮小一點，畫質更銳利

購買明亮的鏡頭之後，因為散景太有趣，一個不注意都會用開放來攝影。拍出散景當然很有趣，不過鏡頭影像最銳利的卻是將光圈從開放再縮小1～2格的時候。

想讓畫面的每一個角落都合焦的話，大家會不會將光圈縮小到最小的F22之類呢？當光圈縮小時會形成繞射現象，成了有一點模糊的描寫。差不多縮小到F16時就會發生繞射。

● 從開放再縮小一點，畫面更銳利

攝影時將光圈從開放至最大後往回縮小一點（F4）。得到非常銳利的影像。焦距相當於85mm，散景也十分充足。

● 繞射現象的成因

空隙很寬

空隙很窄

光線的特性是穿過寬廣的地方時會筆直前進，穿過狹窄的地方時則會改變方向。因此，即使合焦還是會拍出有一點模糊的照片。這就是繞射。

光圈造成的描寫差異

以不同的光圈拍攝相同的被攝體，照片左的紅框部分，分別刊載從開放 F 值的 F2 起三格，到 F22 為止的三格。比起開放光圈的 F2，可以看出 F4、F5.6 的鐵絲網格越來越清楚。在 F11 還可以看見網格，F16 有一點看不清楚，F22 則完全看不見了。這是因為繞射現象造成影像不清楚（模糊）。

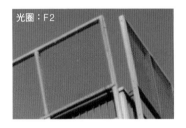

光圈：F2

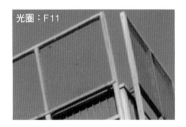

光圈：F11

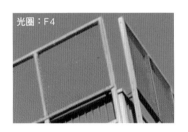

光圈：F4

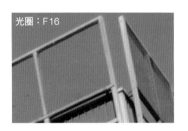

光圈：F16

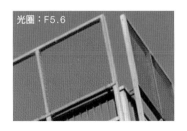

光圈：F5.6

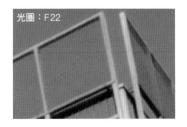

光圈：F22

不同的卡口可用的鏡頭也不同

數位單眼常常聽到「換算成35mm規格」這個字眼。表示鏡頭的攝影畫角與
35mm規格的什麼mm鏡頭相同。

每個品牌都有專用的卡口

基本上，不同品牌的鏡頭並不具互換性。因此，購買新相機的時候，如果買不同的品牌，通常以前買的鏡頭就不能用了。購買相機之前，最好先確認該品牌有沒有自己想要的鏡頭吧。

不過也有OLYMPUS和Panasonic這類使用同一種卡口的品牌，這是因為兩家共同合作，所以才會使用同一種卡口。

● 鏡頭卡口的各部位名稱

鏡頭釋放鈕
按下這個鈕再旋轉鏡頭即可拆除。

鏡頭卡榫記號
安裝鏡頭時一定要將鏡頭上的記號對準這個記號。

電子接點
機身與鏡頭將會經由這個端子通訊。

● 安裝鏡頭

安裝鏡頭時，先對準機身與鏡頭的卡榫記號，再把鏡頭嵌入機身內部，轉到鏡頭鎖緊為止。

各品牌的鏡頭卡口

Canon的EF卡口（APS-C）。鏡頭非常多，有各種不同的類型。可以使用鏡頭名稱有「EF」的產品。

Nikon的F卡口（DX規格）。F卡口的歷史非常悠久，也有手動對焦的鏡頭。

SONY NEX系列用的E卡口。搭配轉接環之後也能使用A卡口的鏡頭。還有同卡口的攝影機。

PENTAX的K卡口（KAF 2）。搭配原廠的Screw Mount轉接環可以使用舊式的鏡頭。

Panasonic的微型4/3卡口。搭配轉接環之後也可以使4/3系統鏡頭。與OLYMPUS具互換性。

OLYMPUS的微型4/3卡口。搭配轉接環之後也可以使4/3系統鏡頭。與Panasonic具互換性。

便宜又迷人的副廠鏡頭

除了原廠鏡頭之外，單眼相機還有其他的鏡頭。特色在於價格比原廠鏡頭便宜，還具備原廠鏡頭沒有的款式與規格。

比原廠鏡頭便宜，也有原廠沒出的產品

單眼相機的鏡頭，除了相機品牌的原廠鏡頭之外，其他的稱為「副廠鏡頭」，由鏡頭品牌推出的可互換鏡頭。如果是同樣的規格，副廠鏡頭通常會比原廠的鏡頭便宜。雖然原廠鏡頭用起來比較放心，不過副廠鏡頭的性能也不遜色。還有原廠沒有的焦距，或是獨家的機能。此外，有些相機專賣店在販賣相機時，甚至會自行搭配副廠鏡頭，取代原廠的鏡頭。

● SIGMA

17-50mm F2.8 EX DC OS HSM

F2.8的明亮標準變焦鏡頭。還有防手震機構與安靜的超音波馬達，具備的功能完全不輸原廠鏡頭。

30mm F1.4 EX DC HSM

數位單眼專用的明亮定焦鏡頭。APS-C規格攝像畫素的相機，可以用相當於45mm的畫角攝影。

MACRO 50mm F2.8 EX DG

50mm F2.8的輕巧微距鏡頭。最小光圈可以縮小到F45。

8-16mm F4.5-5.6 DC HSM

廣角端8mm，非常寬廣的數位專用廣角變焦鏡頭。APS-C規格攝像畫素的相機，可以用相當於12mm的畫角攝影。

⚫ TAMRON

18-270mm F3.5-6.3 Di II VC PZD

15倍的超高倍率變焦鏡頭。只要一支鏡頭就能滿足從快照拍到望遠的需求。

18-200mm F3.5-6.3 Di III VC

×比SONY E卡口原廠鏡頭更輕更小的高倍率變焦鏡頭。

⚫ TOKINA

AT-X 16.5-135 DX（16.5-135mm F3.5-5.6）

比起一般的標準變焦鏡頭，16.5mm是略偏廣角的標準變焦鏡頭。

AT-X M35 PRO DX（35mm F2.8 MACRO）

數位單眼專用的輕巧鏡身，明亮的微距鏡頭。

⚫ 用SIGMA鏡頭拍攝北海的風景

以SIGMA 24-70mm F2.8 IF EX DG HSM拍攝的北海道景色。遼闊的藍天與白雲，表現北海道廣大的印象。

無反光鏡相機搭配轉接環

無反光鏡相機的歷史還很短，目前的鏡頭款式還很少。只要搭配卡口轉接環，可以使用的鏡頭就一口氣增加了。

擴大鏡頭選擇項目的轉接環

無反光鏡相機的迷人之處在於輕巧，最近相當受到歡迎，許多品牌都有發售。由於發售的歷史還很短，目前可更換的鏡頭還很少。每個品牌都可以搭配卡口轉接環，就能使用單眼相機的鏡頭了。有別於安裝不同品牌鏡頭的

卡口轉接環，幾乎都是讓自家公司生產的無反光鏡相機使用的產品，所以可以使用自動對焦，非常的方便。而其中，SONY還有販售一種轉接環，和單眼相機一樣可以使用相位差AF。

OLYMPUS

MMF-1

在微型4/3卡口安裝4/3卡口鏡頭的轉接環。還有黑色的「MMF-2」。

MF-2

在微型4/3卡口安裝OLYMPUS OM系統鏡頭的轉接環。只能用MF對焦。

Panasonic

DMW-MA1

在微型4/3卡口安裝4/3卡口鏡頭的轉接環。

 SONY

 Nikon

LA-EA1

在E卡口安裝 α 卡口鏡頭的轉接環。可以使用SONY、KONICA MINOLTA、MINOLTA的 α 卡口鏡頭。

LA-EA2

卡口轉接環內有半透明反光鏡及相位差式AF感應器,可以達到與數位單眼相機相同的高速自動對焦。

FT-1

在Nikon1卡口上安裝F卡口Nikkor鏡頭的轉接環。也可以利用防手震機能。

使用轉接環,以望遠鏡頭拍攝富士山

使用OLYMPUS E-P1,搭配轉接環,安裝4/3卡口用的ED 50-200mm F2.8-3.5 SWD拍攝富士山。可以利用手上的鏡頭也是轉接環的迷人之處。

輕鬆玩樂微距、廣角、魚眼

只要利用轉接鏡，就能輕鬆玩樂廣角攝影與微距攝影。在購買廣角鏡頭與微距鏡頭之前，不妨先嘗試看看吧！

改變鏡頭的轉接鏡

轉接鏡（converter lens）跟一般的鏡頭不同，並不是直接安裝在相機上，而是疊裝在特定的鏡頭上使用的一種鏡頭。有微距、廣角、魚眼等等產品。雖然要視產品而異，通常只能裝在某些特定的主鏡頭上。因為要安裝在其他的鏡頭上，效果自然比不上專用的鏡頭，不過和購買另一支鏡頭相比，它的價格比較便宜，而且也不用更換鏡頭，在風勢強大的地方也能輕鬆使用，是它的另一個優點。此外，轉接鏡的體型比較小巧，攜帶也很方便。

⚙ 轉接鏡是安裝在鏡頭上的鏡頭

 +

轉接鏡只能安裝在特定的鏡頭上，不過用低廉的價格就能進行廣角攝影或微距攝影。

⚫ SONY

VCL-ECF1

E 16mm F2.8專用的魚眼效果轉接鏡。安裝之後，可以達到與10mm（換算成35mm規格相當於15mm）對角線魚眼鏡頭相同的攝影效果。

VCL-ECU1

E 16mm F2.8專用的超廣角轉接鏡。安裝之後，可以達到與12mm（換算成35mm規格相當於18mm）廣角鏡頭相同的攝影效果。

🌑 OLYMPUS

FCON-P01

14-42mm F3.5-5.6 Ⅱ/R
專用的魚眼效果轉接鏡。安
裝之後，可以達到與10.4mm
（換算成35mm規格相當於
20.8mm）相同的攝影效果。
鏡頭前端可以接近至7cm。

WCON-P01

14-42mm F3.5-5.6 Ⅱ/R
專用的廣角轉接鏡。安裝之
後，可以達到與11mm（換算
成35mm規格相當於22mm）
相同的攝影效果。鏡頭前端
可以接近至8cm。

MCON-P01

14-42mm F3.5-5.6 Ⅱ/R、
40-150mm F4.0-5.6/R、
14-150mm F4.0-5.6專用的
微距轉接鏡。安裝之後，鏡
頭前端可以接近至13cm。攝
影倍率為0.28～0.47倍。

🌑 用魚眼轉接鏡近距離拍攝孩子

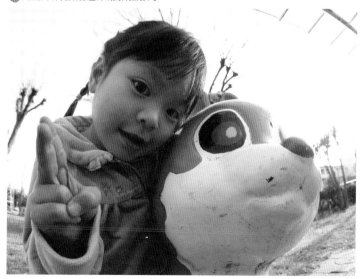

使用魚眼轉接鏡拍攝兒童。以魚眼轉接鏡近距離攝影，即可拍出有趣的變形照片。

利用濾鏡玩味各種不同的效果

安裝在鏡頭前端的濾鏡有各種不同的種類，有保護鏡，也有防止反射的PL濾鏡、特效濾鏡。本節介紹各種濾鏡。

常用的PL濾鏡與ND濾鏡

安裝在鏡頭前端的濾鏡，只要安裝在鏡頭上就能展現各種不同的效果。最常用的就是可以消除光線反射的環形偏光鏡（PL濾鏡），減少光量的減光鏡（ND濾鏡），還有保護鏡頭前端的保護鏡。平常就有加裝保護鏡的話，

想要安裝其他濾鏡最好先取下保護鏡。有時候濾鏡之間會產生反射，形成鬼影或光斑。

除此之外，還有可以將光線化為十字光芒的十字濾鏡，讓畫面周邊模糊的柔焦濾鏡等等，可以在照片加上特殊效果的濾鏡。

PL濾鏡

效果在於消除空氣中的光線亂反射，讓被攝體的色彩更清晰，藍天的顏色更鮮明。也可以消除水面或玻璃表面的反射。

ND濾鏡

ND濾鏡的作用是減少光量。最常見的是利用光線使快門速度延遲4格的ND4，延遲8格的ND8，也有拍攝太陽專用的ND10000。

保護濾鏡

避免鏡頭前端損傷，用來保護的保護濾鏡。
有些產品可以阻隔紫外線。

特效濾鏡

特效濾鏡包括讓周邊模糊的柔焦濾鏡，使光
源呈十字形光芒的十字濾鏡等等，種類繁多。

PL濾鏡拍出鮮明的秋日風景

裝上PL濾鏡，拍攝鮮艷的秋季藍天與紅葉。一邊看觀景窗或液晶螢幕，一邊轉動PL濾鏡，轉到
色顏最鮮艷的地方。

想找便宜的定焦鏡頭？

利用舊鏡頭吧！

雖然目前的主流是變焦鏡頭，以前卻只有定焦鏡頭。現在到二手相機店也能買到各種舊鏡頭。將這些鏡頭用在現在的相機上也很有趣哦。

使用舊鏡頭有許多的限制。例如不能使用自動對焦，有些還要自己調整曝光。不過有不少玩家都覺得這才是箇中樂趣。

選購的時候，要先看自己的相機能不能使用。轉接環的種類繁多，最好先調查一下。選購二手鏡頭有許多的重點要注意。一開始不妨請店員推薦，也比較放心。

Nikon的「Ai Nikkor 50
mm F1.4S」。雖然現在
也買得到新品，但也有
30年歷史的老鏡頭。

利用在二手店買的左列鏡頭攝
影。相機是D7000。對焦蠻麻煩
的，不過拍起來的效果很漂亮。

第 2 章

靈活運用
「KIT 鏡頭」吧！

搭配相機販賣的鏡頭稱為「KIT 鏡頭」。它的魅力在好上手，應用範圍也很廣。KIT 鏡頭又可以分為標準變焦鏡頭、望遠變焦鏡頭、定焦鏡頭，本章只看「標準變焦鏡頭」。

輕巧迷你的KIT鏡頭

搭配相機的KIT鏡頭（標準變焦）的價格雖然便宜，卻是高機能，也有防手震或超音波馬達。輕巧也是它的優點。

焦距以接近人類肉眼的畫角為中心

製作KIT鏡頭時，已經設想它是購買相機後的第一支鏡頭。接近人類肉眼所見的標準鏡頭焦距大約為35～50mm左右（換算成35mm）。KIT鏡頭以這個焦距為中心，大約會涵蓋相當於28mm廣角，以至於相當於80mm的中望遠，在這個焦點域內都不用更換鏡頭。安裝焦距範圍更寬的鏡頭時，可以應對的情況也會增加，不過鏡頭通常會更大、更重，鏡頭的價格也比較昂貴。

KIT鏡頭是接近肉眼的畫角

肉眼的視角

畫角與肉眼接近

標準鏡頭

搭配相機販賣的KIT鏡頭，包含接近肉眼的畫角，通常是換算成35mm規格之後，從28mm廣角到80mm中望遠的變焦鏡頭。

KIT鏡頭

Canon EF-S 18-55mm
F3.5-5.6 IS II

Canon EOS Kiss系列搭配的KIT鏡頭。具防手震機能。

Nikon AF-S DX 18-55
mm F3.5-5.6G VR

搭配Nikon入門機種的KIT鏡頭。具防手震機能的「VR」以及超音波馬達「SWM」。

想要使用望遠鏡頭的人，也有搭配望遠鏡頭的雙 KIT 組，不妨選擇這類的 KIT 鏡組。有些品牌也有推出搭配望遠端焦距加長到 135mm 或 200mm 的高倍率變焦鏡頭的機種。

儘管數位單眼的魅力在於可以更換鏡頭，請先用搭配的鏡頭多拍一些照片吧。在攝影的過程中，就能了解自己喜歡的焦距與亮度。到時候再買新的鏡頭也不遲。

● 用 KIT 鏡頭拍攝身邊的被攝體

拍攝在房間裡打滾的貓咪。輕巧的 KIT 鏡頭非常好用，很適合拍攝動個不停的寵物。

各種不同的KIT鏡頭

KIT鏡頭的優點是廉價又配備各種機能，外型輕巧。不妨先儘情運用KIT鏡頭吧！

KIT鏡頭是萬能的鏡頭

最早之前，機體附帶的KIT鏡頭功能非常陽春。不過現在市售的產品，機身或鏡身幾乎都會配備防手震功能，也有安靜高速自動對焦的超音波馬達，機能很豐富。其中，小型、輕巧就是KIT鏡頭的魅力。因為很輕巧，所以不會破壞現場的氣氛，拍攝被攝體自然的模樣。

● 各品牌的KIT鏡頭

Canon EOS Kiss X5（Canon EF-S 18-55mm F3.5-5.6 IS Ⅱ）

 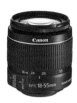

Canon的EOS系列的機身沒有防手震功能，所以現在連KIT鏡頭都有配備防手震機能。

Nikon D3100（AF-S DX 18-55mm F3.5-5.6G VR）

Nikon的機身也沒有內建防手震功能，所以KIT鏡頭也會配備防手震機能、超音波馬達。

PENTAX K-r（DA18-55mmF3.5-5.6AL）

PENTAX的K-r機身已經內建防手震機能，所以鏡頭並無此功能。只有高階鏡頭才有超音波馬達。

OLYMPUS PEN E-PL3（14-42mmF3.5-5.6 II R）

OLYMPUS的PEN E-PL3也是採用機身防手震的構造。目前有「R」的產品，可以因應影像攝影，採用高速靜音的鏡頭驅動系統「MSC」。

防手震機能

Canon的防手震機能是「IMAGE STABILIZER」。也會縮寫為「IS」。最多可達4格快門速度的效果。

Nikon的防手震機能是「VR」。雖然會因鏡頭而異，最多可達4格快門速度的效果。

超音波馬達

Canon配備超音波馬達的鏡頭，會標示「ULTRASONIC」。

配超音波馬達的Nikon鏡頭，會在背面標示「SWM」（Silent Wave Motor的縮寫）。

在街頭巧遇的溫柔時光

快照也有各種不同的表現方式。除了看準快門時間之外，歸納情景給人的印象也很重要。

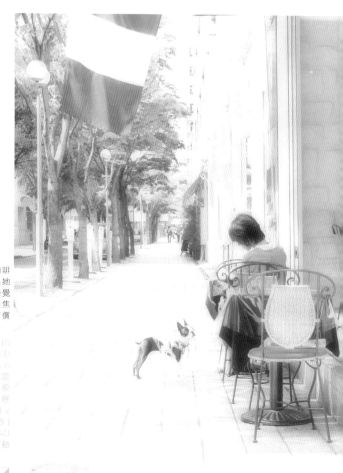

街頭快照。在咖啡店休息的女性與她帶來的小狗狗感覺非常棒。利用柔焦效果＋曝光正補償表現溫柔的感覺。

相機：OLYMPUS E-620 鏡頭：ED 14-42mm F3.5-5.6 焦距：42mm（相當於84mm） 攝影模式：柔焦效果、曝光補償：＋2.0EV（F7.1、1/1600秒） ISO感光度：ISO 320 白平衡：自動 攝影：吉住志穗

拍出柔和平穩
時光的快照

　　由於KIT鏡頭（標準變焦鏡頭）涵蓋常用的焦距，可以視各種情境改變焦距，這也是它的優點。例如左頁的照片，為了表現平穩的時光流逝，將主角置於畫面右端，延伸到遠方的人行道則放在縱位置，是一種讓人感受到空間的構圖。

　　再使用藝術濾鏡「柔焦效果」，呈現柔和的氣氛。可以隨心所欲，迅速在拍攝現場改變構圖就是KIT鏡頭（標準變焦鏡頭）的長處。

[照片是這樣拍攝的]

❶主角是坐在咖啡座的女性。悠閒的時光。
❷小狗狗的效果非常好。成了名配角。
❸利用縱位置，將消失點置於中央，採用讓人感受到深度的構圖。
❹利用柔焦效果＋曝光正補償表現溫柔的氣氛。

利用斜向構圖
打造深度

想要呈現深度的時候，像左頁範例的馬路也不錯，如果沒有的話，可以參考右下的照片斜向構圖。讓近景與遠景同時入鏡，即可呈現深度。從正面攝影也有不錯的情境。

平面地拍攝遼闊的大海，即可表現寬闊的感覺。重點是左下方的人物。

從正面拍攝建築物時，比較看不出它的大小。這時不妨從斜向拍攝。

換個角度拍攝知名景點

除了東京天空樹之外，每次去旅行都會造訪許多的攝影景點。只要稍微下一點
功夫，就能拍出歡樂的照片。

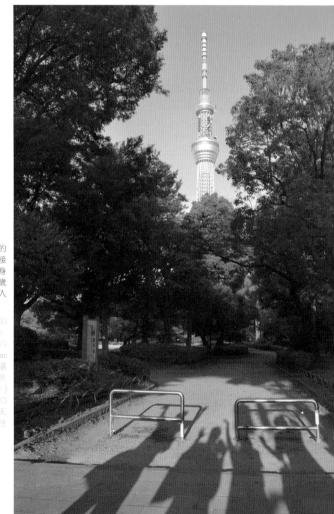

人們熱烈談論中的
東京天空樹，直接
拍有點無趣，請身
邊的朋友擺出萬歲
的姿勢，讓影子入
鏡。

相機：Nikon D7000
鏡頭：AF-S DX 18-
105mm F3.5-5.6G
VR 焦距：18mm
（相當於27mm） 攝
影模式：手動對焦
（F10、1/125秒）
ISO 感光度：ISO
200 白平衡：晴天
色彩模式：中性
攝影：Mizota Yuko

立刻嘗試
當場想到的靈感

坊間的攝影解說書籍中，常常會寫道「用自己的觀點攝影」這個方法，不過做起來其實蠻困難的。

左頁的照片是從公園拍攝的新景點——東京天空樹。不只拍攝天空樹，請身邊的朋友們擺出萬歲的姿勢，將影子一起拍下來。拍出有點像視覺陷阱的歡樂照片。

如何拍出有趣的照片呢？如何拍出氣氛不錯的照片呢？有什麼靈感就立刻嘗試吧。先用KIT鏡頭大量拍攝吧。

[照片是這樣拍攝的]

❶天空樹是主角之一。少了它照片就沒有意義了。
❷另一個主角是萬歲的影子。仔細看可以發現左起第二個人拿著相機。
❸因為中間隔著樹木，要花一點時間才能看出天空樹和陰影的關係。

把主角變成配角的
新鮮照片

右邊是橫濱Marine Tower的照片，很明顯的主角是形狀特殊的雲朵。這張照片也一樣，只有雲，或是只有Marine Tower可能都很無趣。將原本的主角放在配角的位置，拍出一張新鮮的照片。

雖然是偶然，橫濱Marine Tower的另一頭飄來長著尾巴的雲。把雲當成主角。

陽光下的散步道

少了光線就拍不出照片。聰明的運用光線，還能拍出明亮又柔和的氣氛。

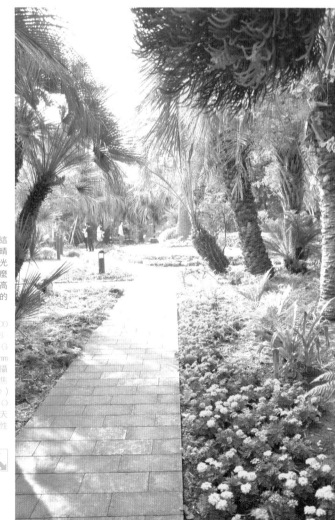

公園的散步道。這一天的天氣非常晴朗，有許多的光線。為了拍出這麼明亮的印象，調高曝光以拍出明亮的照片。

相機：Nikon D7000
鏡頭：AF-S DX 18-105mm F3.5-5.6G VR　焦距：18mm（相當於27mm）　攝影模式：手動對焦（F5、1/125秒）
ISO感光度：ISO 500　白平衡：晴天
色彩模式：中性
攝影：Mizota Yuki

以光線為主角
再加入歡樂的配角

　　聰明的運用光線本來就是攝影的基礎，左頁照片直接以明亮的陽光為主角。採用手動曝光，所以不清楚曝光的數值，大約比適正曝光多了2EV左右。因此人行道和天空都過亮了，反而能讓人們感受到明亮的日光。

　　採用縱位置構圖，前方有花朵，廣場放在後方，彷彿等一下就要走進光裡。廣場的人們愉快的氣氛也加強了效果。白平衡固定於「晴天」，黃色給人帶來溫暖的氣息。

[照片是這樣拍攝的]

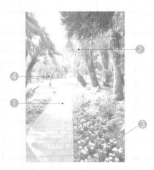

❶人行道因過亮而白化，反而讓人感到陽光的照射。
❷光線有一點偏逆光，所以樹木反射出明亮的光輝。
❸採用縱位置的深長構圖。前方的花朵也是重要的配角。
❹後方有廣場，也有其他的人們。有效增進愉快的感覺。

大量使用明亮色彩
表現柔和的陽光

這是春天的照片。稍微抬頭往上看的角度，前方是油菜花的黃色，後方則是櫻花的粉紅色。這張照片也將曝光調高，表現美麗的粉彩色調。雖然天空過亮了，卻呈現一種春天霞彩的氣氛。

將相機斜放，採用由左上至右下的斜向構圖。主角是前方的油菜花，不過它並不是存在感很強大的主角。

用柔焦濾鏡拍出柔和的花朵

梅雨季節的陽光比較弱，很難拍出大晴天的照片。這裡使用柔焦濾鏡，拍出氣氛柔和的照片。

剛開始變色的繡球花。雖然在陰影下，利用大幅曝光正補償調亮，再使用柔焦濾鏡，拍出柔和的照片。

相機：Canon EOS Kiss X3　鏡頭：EF-S 18-55mm F3.5-5.6 IS　焦距：55mm（相當於88mm）
攝影模式：光圈優先、曝光補償：＋2.0EV（F5.6、1/13秒）　ISO感光度：ISO 100　白平衡：陽光　色彩模式：風景　攝影：吉住志穂

[照片是這樣拍攝的]

❶已經過亮、白化了，由於濾鏡的關係，白化部分模糊了，構成不錯的氣氛。
❷背景是繡球花葉片形成的綠色。因為距離比較遠，呈強烈的散景。
❸將遠方繡球花的藍色背景化。
❹讓主角稍微傾斜，呈現自然的感覺。

讓白化部分模糊表現柔軟的感覺

拍攝柔和的照片時，請先調高曝光讓畫面明亮，只用這個方法還是無法表現柔和的印象，也可以降低對比，或是利用套色的方法，最簡單的方法就是使用柔焦濾鏡。

柔焦濾鏡有一點點模糊的效果（並不是失焦的效果），常用於女性的人像攝影。由於KIT鏡頭的口徑比較小，可以買到便宜的濾鏡。準備一個比較方便。

調亮或調暗
氣氛大不同

曝光補償對照片非常重要。調亮時給人輕快的印象，調暗時則會呈現厚重的印象。想要表現柔軟的感覺，重點是先調亮。不用擔心或多或少的白化。

這是適正曝光。雖然沒有白化，不過感覺比較暗。

＋2EV的補償。已經顯得過亮白化了，不過氣氛比左邊的照片更明亮。

在寒冷的國度遇見溫暖的人們

旅途中有許多的邂逅。美麗的風景與名勝的照片也很棒，不過最棒的應該還是遇見各式各樣的人們吧！

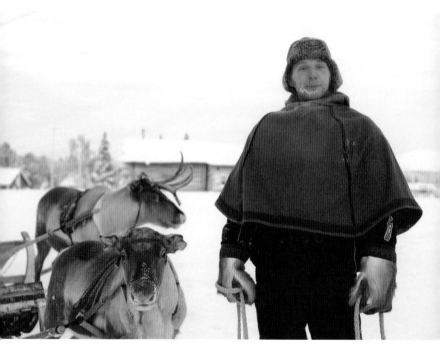

在芬蘭搭乘馴鹿雪橇。當時的紀念照。他的鬍子都結冰了，白白的看起來很老，其實他很年輕，是一個很風趣的人。

相機：Nikon D300　鏡頭：AF-S DX 17-55mm F2.8G　焦距：55mm（相當於82mm）　攝影模式：手動對焦（F4、1/100秒）　ISO感光度：ISO 500　白平衡：晴天　色彩模式：中性　攝影：Mizota Yuki

[照片是這樣拍攝的]

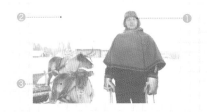

❶請車伕面對鏡頭擺姿勢。雖然是很平凡的照片，因為有了他的有趣表情，照片相當成功。

❷為了呈現芬蘭的空氣，白平衡固定用「晴天」。空氣真的是藍色，令人感動。

❸拍完照片才發現，不知道為什麼馴鹿竟然也面對相機了。

用藍色表現芬蘭的空氣感

去芬蘭的時候，有機會乘坐馴鹿拉的雪橇。車伕是非常風趣的人，我跟他聊了很多話。當我說要拍紀念照的時候，他也面對鏡頭擺了個POSE。這是配合馴鹿的構圖。車伕的表情非常棒。

為了呈現芬蘭的冷冽、清淨感，將白平衡固定在「晴天」。也就是說，空氣真的是藍色。

這時我帶的是比較貴一點的標準鏡頭，重量較輕的KIT鏡頭一定可以擴大旅途的行動範圍。

搭乘狗拉的雪橇
留下當時的畫面

這一張是搭乘狗雪橇時的照片。雪橇的速度非常快，所以攝影時的快門速度也很快。在難得的旅程中，請多拍一些平常無法體驗的事物吧。也許會失敗。不過這些照片會成為非常美好的回憶。

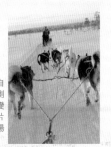

微弱的光線來自藍色雪原的正側面，那些部分變紅了。這張照片讓人感受到太陽有多麼珍貴。

生活在城市依然野性的貓咪

在城市人們的餵養之下，貓咪看起來依然像是獨立存活。只顧著將目光朝向獵物或是感興趣的事物上。貓咪是很棒的被攝體。

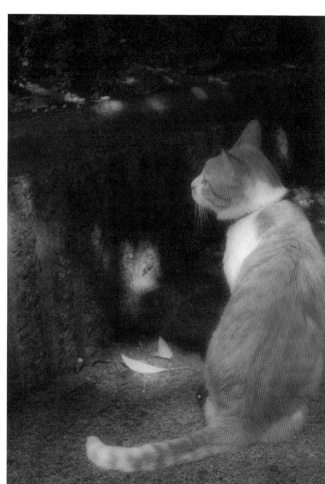

貓咪一直盯著路邊的樹木。柔軟的身體令人印象深刻，攝影時調低曝光使背景變暗，毛流顯得更漂亮。

相機：OLYMPUS E-PL3 使用　鏡頭：14-42mm F3.5-5.6 II R　焦距：42mm（相當於84mm）　攝影模式：光圈優先 AE、曝光補償：－0.7EV（F5.6、1/250秒）　ISO感光度：ISO 200　白平衡：陰天　色彩模式：柔焦效果　攝影：吉住志穂

和人類玩耍的狗狗
無視人類的貓咪

拍攝街頭的貓咪是一件苦差事。如果貓咪心情不好，馬上就會別過頭，到別的地方去了。跟馬上就會和人們玩在一起的狗狗完全不一樣。左頁的照片是因為正盯著某個東西看的貓咪眼睛很動人，所以我趁著牠還沒逃走之前趕快攝影。

用PEN KIT鏡頭的42mm望遠端構圖。調低曝光讓貓咪浮出來，再用藝術濾鏡的「柔焦效果」呈現柔和的氣氛。白平衡則用「陰天」，加上一點黃色。

[照片是這樣拍攝的]

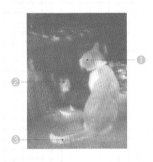

❶重點是貓咪的眼睛。可以再往左邊一點，如果被牠發現又逃跑就糟了，所以才用這個角度。
❷空出左側，讓人聯想貓咪的視線前方。
❸尾巴彎曲的方式非常棒。用柔焦效果攝影。

做好準備
別錯失快門時機

如果被攝體是花朵這類不會逃走的對象，可以用定焦鏡頭構圖，認真拍攝，如果快照的對象是動物或人類的話，標準變焦還是比較方便。事先調好可以立刻對焦的設定。

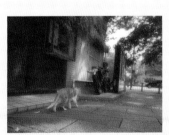

拍完左頁照片的下一秒，不出我所料，貓咪轉身離開了。

拍攝明亮的蠟燭

KIT 鏡頭也可以用於室內的桌面寫真，因為焦距剛剛好。這個部分要拍出明亮的蠟燭。

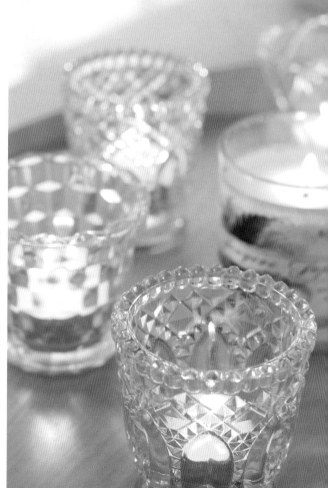

拍攝放著蠟燭的玻璃杯。利用來自室外的光線，拍出美麗的玻璃杯。成了非常柔和的光線。

相機：Canon EOS Kiss X2　鏡頭：EF-S 18-55mm F3.5-5.6 IS　焦距：55mm（相當於 88mm）攝影模式：手動對焦（F5.6、1/10秒）ISO感光度：ISO 100　白平衡：陽光　色彩模式：標準　攝影：窪田千紘

利用室外的光線
拍出柔和的燭光

桌面寫真是在室內拍攝的照片。自行搭配被攝體與光線後進行攝影。桌面寫真通常用50～100mm的焦距攝影，用KIT鏡頭也能拍得很漂亮。

左頁是蠟燭的照片。說到蠟燭，通常都在昏暗的環境下，只拍攝燭光，這種方法就只能看到燭光了。這時我也想要表現美麗的玻璃杯，所以稍微加入室外的光線，同時表現燭火與玻璃杯。拍出一張柔和的照片。

[照片是這樣拍攝的]

❶主角是前方的玻璃杯。別緻的切工呈現美麗的燭光。
❷為了呈現自然的感覺，故意隨意擺放。
❸蠟燭都是一樣的，配合光線的色彩。
❹利用室外的光線時，可以強調美麗的玻璃。

桌面寫真的樂趣
在於整體造型

桌面寫真的樂趣在於全都要自己搭配組合。例如排列方式、配角的選法、搭配的背景、光線的方向等等，有許許多多的要素。即使是相同的被攝體，改變角度與攝影距離也會呈現不同的氣氛。桌面寫真非常深奧。

和左頁照片相同的被攝體。距離比較遠，感覺比較優雅，這個版本也不差。

攝影時強調夕陽的紅色

夕陽永遠都是迷人的被攝體。拍攝方法也是五花八門。範例並不是直接拍攝太陽，而是著眼於夕陽染出的紅色。

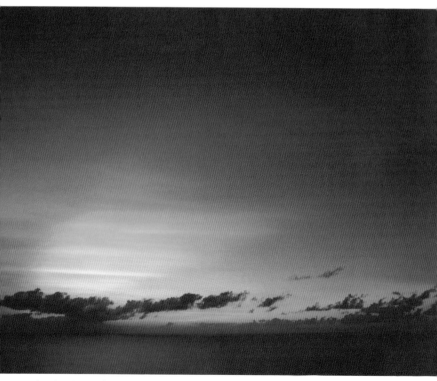

夕陽成了美麗的紅色。尤其是夕陽剛隱沒的時刻，染成紅色的雲令人印象深刻。為了強調色彩，攝影時將PEN的色彩模式（影像模式）設為「i-Finish」。

相機：OLYMPUS E-PL3　鏡頭：14-42mm F3.5-5.6 II R　焦距：14mm（相當於28mm）　攝影模式：程式AE（F4.5、1/100秒）　ISO感光度：ISO 200　白平衡：自動　色彩模式：i-Finish
攝影：吉住志穗

62

[照片是這樣拍攝的]

❶太陽已經西沈，遠方的天空被夕陽染成紅色。紅色與橘色的漸層非常美。
❷上空的雲朵也染成紅色。為了讓這個部分入鏡，以廣角端攝影。
❸水平線一定要保持完美的水平。傾斜會形成不穩定的照片。

選擇色彩模式以強調色彩

強調色彩的方法有很多種。最簡單的方法是稍微調低曝光。只要想成柔和照片的相反就行了。

如果想要更進一步的強調色彩，應選擇色彩模式。選擇「鮮艷」或「風景」等模式之後，色彩應該會比較重。左頁的照片選擇OLYMPUS獨家的「i-Finish」。

除此之外，有些相機的情境模式可以選擇「夕陽」或「夕照」。選擇這些模式時，應該會強調夕陽的紅色。請檢查一下自己的相機吧。

利用焦距改變
夕陽的氣氛

左頁的照片是用標準變焦鏡頭（KIT鏡頭）拍的，也可以使用廣角鏡頭或是望遠鏡頭，相同的夕陽也會呈現不同的氣氛。並沒有「拍夕陽一定要用這支鏡頭」這類的規定。

用廣角鏡頭攝影（相當於18mm）。和夕陽相比，主角反而是反射在雲朵與海面的光線。

這張用的是望遠鏡頭（相當於300mm）。強調太陽，呈了一張印象強烈的照片。

為什麼方型建築物拍起來不是方型？

廣角與望遠形成的「歪曲像差」

將變焦鏡頭調到廣角端時，方型的物體看起來是不是膨脹了呢？這種現像為歪曲像差（Distortion）。廣角端容易出現中心膨脹的「桶狀變形」，相反的望遠端則會出現中心部分收縮的「枕狀變形」。

除此之外還有其他的像差，調整光圈也無法避免歪曲像差。請理解它是一種鏡頭的特性。高價的鏡頭會減少歪曲等等像差。此外，定焦鏡頭的歪曲像差也比較少。只是光學設計方面比較麻煩的餅乾鏡，即使是定焦鏡頭，有時還是會出現歪曲像差。

桶狀變形

餅乾鏡的像差

以14mm的餅乾鏡攝影。雖然只有一點點，還是可以看出呈桶狀變形。

枕狀變形

看一下同一支變焦鏡廣角端（上）與望遠端（下）的像差。廣角會呈桶狀膨脹，望遠端正好相反。這就是歪曲像差。順帶一提的是魚眼鏡頭的變形，是由極端強烈的桶狀變形構成的。

我想了解更詳細的鏡頭性能！

表現描寫性能的「MTF曲線」

看鏡頭型錄的時候，一定看到下面這種圖表。這個圖表叫做「MTF曲線」，表示鏡頭可以忠實呈現被攝體對比的程度。

測量每mm10條與30條非常纖細的線，接著將對比的重現性圖表化。圖表左側為相機的中心，越往右側越接近邊緣。此外，圖表越上方表示對比越高。

簡單的說，圖表位於上方，到右側也沒有往下降，再加上整體呈平滑的弧度，就是一支好鏡頭。

不過MTF曲線只是一種指標。其他還有亮度（開放光圈）、尺寸、設計等等選擇鏡頭的要素。不必拘泥於MTF上。

廣角端（變焦鏡頭）

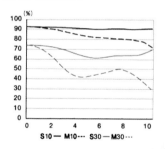

望遠端（變焦鏡頭）

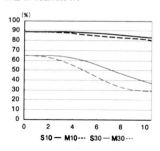

定焦鏡頭

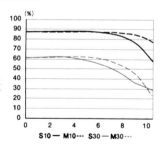

定焦鏡頭的MTF曲線範例。和變焦鏡頭相比，通常比較優秀。

變焦鏡頭如左示，通常會分別顯示廣角端與望遠端的MTF曲線。本圖的藍色為10條/mm，紅色為30條/mm，實線（S）表示放射狀，虛線（M）表示同心圓方向。此外，本圖只是範例，不同的鏡頭會有不同的MTF曲線。

用 RAW 鏡頭比較漂亮嗎？

為修圖者設計的「RAW」

通常拍攝的影像都會用 JPEG 格式保存。不管是「Fine」還是「Small」幾乎都是 JPEG。相對的，RAW 則是相機攝影時的未經處理的資料。無法直接用電腦顯示，必須以專用軟體顯像之後才能沖印。

為什麼會有 RAW 呢？這是為了提昇修圖時的耐受性。例如色彩變更，可以在幾乎不使影像劣化的情況下修圖。

至於 JPEG 和 RAW 哪一種比較漂亮呢？其實並沒有什麼差別。就算有一方的解析度比較高，差異也非常小。

就算是 RAW，只要經過修圖畫質一定會劣化。尤其是變更高度的修圖，這個現象會更明顯，請不要過度相信 RAW。

以 RAW 攝影時，可以在畫質設定或影像尺寸設定選單選擇 RAW。

OLYMPUS 的 PEN 系列附贈的軟體。可以顯像 RAW 檔案。只要是用 RAW 拍攝的檔案，也可以在事後加上 OLYMPUS 獨創的藝術濾鏡處理。

第3章

配合腳下功夫活用
「定焦鏡頭」

定焦鏡頭的魅力在於輕巧與鏡頭的亮度。使背景呈強烈的散景，在有點昏暗的情境下也可以手持攝影，有各式各樣的樂趣。雖然不能變焦，不過這個部分在攝影時可以發揮腳下功夫。

定焦鏡頭的特徵

定焦鏡頭的最大魅力在於明亮與輕巧。可以玩味強烈的散景。和變焦鏡頭相比，價格低廉又小巧也是它的特徵。

定焦鏡頭的優點是明亮

定焦鏡頭無法變焦。如果要說不方便的話，真的有一點不太方便，不過現在卻受到大家的歡迎。因為定焦鏡頭可以拓展照片的表現幅度。

定焦鏡頭的光圈可以開到很大，比焦距相同的變焦鏡頭還要明亮。因此，在稍微暗一點的地方，為了防止手震，可以將光圈開大，使用較快的快門速度。此外，也可以拍出前景或背景模糊的照片。

與明亮的變焦鏡頭相比，定焦鏡頭比較輕巧，非常方便。帶相機出門的時候，與其攜帶又大又笨重的變焦鏡頭，迷你又輕巧的定焦鏡頭的攝影範圍應該更廣吧？

關於價格方面，和亮度相同的變焦鏡頭相比，定焦鏡頭的價格非常便宜。對錢包來說也是一件好事。

● 定焦鏡頭與變焦鏡頭

定焦鏡頭除了明亮之外，構造也相當簡單，輕巧的外型是它的特徵。

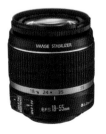

KIT鏡頭已經算是小巧的變焦鏡頭，還是比定焦鏡頭大一號，而且比定焦鏡頭暗。

也許有人會認為定焦鏡頭的缺點是無法變焦，使用定焦鏡頭時，如果想改變被攝體的大小只能靠自己移動，這時就會逼自己用各種不同的角度觀察被攝體，攝影技術也會進步，也算是它的優點吧。

順帶一提的是例如 300 mm F2.8 這種高價的望遠鏡頭也是單焦點的鏡頭，不過這裡指的「定焦鏡頭」只限於標準焦距、無法變焦的鏡頭。

🎯 定焦鏡頭的迷人散景

說到定焦鏡頭，最先想到的就是攝影時除了被攝體之外都能呈散景。除了重要的被攝體之外，其他部分都模糊處理，就能有效的強調主角的被攝體。

🎯 攝影時乾脆讓玩具模糊

使用 50mm 的鏡頭，光圈設成 F1.4，只對焦在一小部分。雖然是簡單的玩具，卻成了一張彷彿有故事性的照片。

定焦鏡頭的同伴

雖然都稱為定焦鏡頭，其實又分為各種不同的種類。這個部分要介紹主要的類別。

充分發揮亮度的定焦鏡頭

定焦鏡頭又分為幾個不同的種類。餅乾鏡是追求定焦鏡頭輕薄特徵的產物，是一種非常薄的鏡頭。安裝在機身上還能直接收進包包裡。隨時可以拿取，適合快照攝影。

微距鏡頭幾乎都是無法變焦的定焦鏡頭。可以將微小的被攝體拍得比較大。一般攝影也能使用。微距鏡頭的開放光圈大部分是F2.8左右，前景與背景非常模糊，可以拍出印象派風格的照片。

雖然都是定焦鏡頭，它們的焦距卻不盡相同。有些接近廣角，有些則接近中望遠。焦距越長的鏡頭散景越強烈，所以明亮的中望遠定焦鏡頭適合用於想要背景強烈模糊的人像攝影，受到許多人的喜愛。

定焦鏡頭的類別

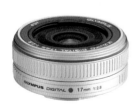

餅乾鏡

厚度非常薄，所以稱為餅乾鏡。外型小巧，適合快照。

微距鏡頭

微距鏡頭可以將被攝體拍得比較大，和變焦鏡頭相比，定焦鏡頭可以拍得更大。

標準鏡頭

焦距從相當於24㎜到相當於100㎜，
分為許多的種類（換算成35㎜規格）。
也是現在相當受歡迎的定焦鏡頭。

中望遠鏡頭

適合人像攝影的明亮中望遠定焦鏡
頭。不過明亮的望遠鏡頭的價格比較
貴。

用定焦鏡頭拍攝孩子的表情

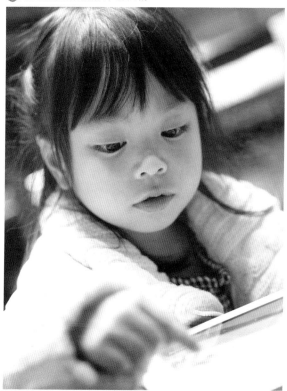

以定焦鏡頭模糊
背景，拍攝熱中
遊戲的兒童。

活用定焦鏡頭的花朵攝影

活用定焦鏡頭的明亮度，拍攝周遭的被攝體——花朵。使背景模糊之後，即可突顯主角的花朵，還可以想像周邊的狀況。

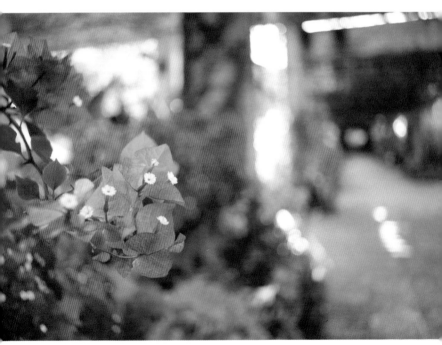

人行道旁開著美麗的紅色花朵。以花朵為主角，同時讓大範圍的馬路入鏡，成了一張深度十足的花朵照片。

相機：SONY α 900　鏡頭：28mm F2.8　焦距：28mm　攝影模式：手動（F2.8、1/160秒）
ISO感光度：ISO 200　白平衡：陰天　攝影：吉住志穗

【照片是這樣拍攝的】

❶主角是紅花。不過沒有放在畫面中央，為了理解情境，放入大量的周邊環境。

❷右方是人行道。路邊開著紅色的花朵。

❸白平衡設成「陰天」，避免畫面泛藍。

❹看不太出來，不過這是美麗的圓形散景。

重現氣氛的話，主角所佔的面積小也無所謂

定焦鏡頭的魅力在於強烈的散景。雖然是理所當然的，模糊之後就看不見背景了。所以大家可能會認為最好讓主角大一點……，其實這個想法並不正確。就算看不見散景部分拍到什麼，還是可以感受到氣氛。

從左頁的照片中，可以看出當時的情境，右側是人行道，後方的橋上有少許的光線。對於花朵來說，可能不是什麼幸福的環境，不過還是開得非常惹人憐愛。可以從照片中感受到這些訊息，其實很重要。

定焦鏡頭與KIT鏡頭的散景差異

分別拍攝相同的被攝體，比較定焦鏡頭與KIT鏡頭的散景程度。兩者都是開放（將光圈開到最大的狀態）。焦距不太一樣，不過定焦鏡頭還是比較明亮，散景也比較強，突顯了主角的存在。

PEN的KIT鏡頭「14-42mm F3.5-5.6」。用望遠端的開放拍攝，背景還是清晰可見。

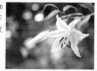

定焦鏡頭「45mm F1.8」。散景非常強烈，圓形散景也很漂亮。

定焦鏡頭的柔和人像

定焦鏡頭也很適合拍攝人物。除了模糊背景之外，輪廓也會暈開，突顯主角的人物。

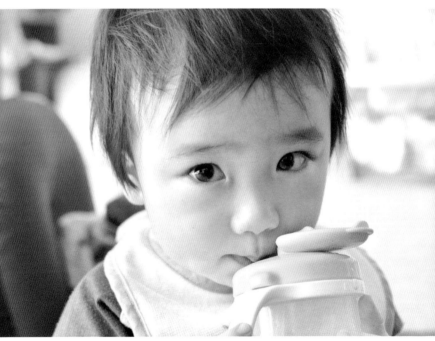

拍攝朋友家的小孩。光圈接近開放，曝光也比較亮。接著就是看準表情不錯的時機，連拍好幾張。這是其中的一張。

相機：Nikon D7000　鏡頭：AF-S DX 35mm F1.8G　焦距：35mm（相當於53mm）　攝影模式：手動對焦（F4、1/50秒）　ISO感光度：ISO 1000　白平衡：手動　攝影：Mizota Yuki

【 照片是這樣拍攝的 】

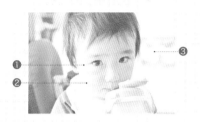

❶人物照片最重要的就是表情，嬰兒也是一樣。這時故意拍攝眼睛向上看，有點威風的表情。
❷為了拍出好看的膚質，曝光調得比較亮。因為用手動對焦，所以不太清楚數值，應該是比適正曝光再調高1EV左右。
❸將光圈開大後，擺放著各種物品的背景模糊了，就不用介意雜亂的模樣了。

利用曝光正補償與散景，讓背景不再顯眼

　　人物攝影時最重要的是表情。不一定要是微笑的表情，不過只要能拍到好表情，通常7成的人像照片都會成功。為了讓膚質看起來比較漂亮，曝光調得比較亮。

　　將定焦鏡頭的光圈開大之後再攝影，背景就會呈強烈的散景。除了突顯被攝體之外，也可以掩飾充滿生活感的室內空間。對焦在眼睛上，所以離焦點比較遠的衣服、頭髮等部分，也會在光線中暈開，讓人物看起來更漂亮。

熟睡的孩子
有著天使般的表情

孩子一眨眼就長大了。不妨拍下各種情境吧。躺在床上睡覺的孩子，讓周邊入鏡即可了解當時的情境。曝光也比較亮。可以感受到悠閒的時光流逝。

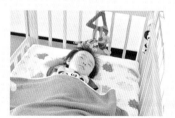

這張照片用的鏡頭和左頁的照片相同。用F3.5的光圈攝影。

鎖定貓咪丸子串的有趣形狀

每一種情境的寵物照片都很有趣，像是玩耍、吃東西，這裡要拍攝貓咪們構成的有趣形狀。

好可愛的貓咪丸子串。悄悄接近，不要吵醒牠們，從幾乎正上方的角度攝影。攝影時採用三隻貓疊在一起的構圖。

相機：Nikon D7000
鏡頭：AF-S DX 35mm F1.8G 焦距：35mm（相當於53mm） 攝影模式：手動對焦（F5.6、1/250秒） ISO感光度：ISO 400 白平衡：晴天 攝影：Mizota Yuki

找出看得到臉部的
有趣角度

　　幾隻貓聚在一起睡覺的狀態稱為貓咪丸子串。尤其是兄弟姊妹貓，馬上就會窩成丸子串的模樣。天氣冷的時候，就連成貓都會窩在一起睡覺，不過小貓還是比較可愛。觀賞的人全都會感受到一股和睦的氣氛。

　　左頁的照片，除了可愛之外，攝影時也追求有趣的形狀。幾乎從正上方的角度，斜向取景排在一起的貓咪們。可以清楚看出貓咪們睡成川字形。曝光稍微亮一點，展現柔軟的氣氛。

[照片是這樣拍攝的]

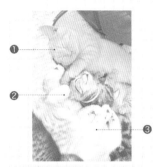

❶貓咪的睡相還是好可愛。少了睡相的照片可能會有點無趣。
❷用縱位置構圖，讓三隻貓斜向排列。如此一來就能表現貓咪們有趣的形狀。
❸曝光調亮一點，呈現柔軟的氣氛。光圈並沒有開放。

將光圈開大
以貓咪為主角

　右邊照片的貓咪在紙箱裡面，使用定焦鏡頭，將光圈開大，即可使紙箱呈散景，成了柔和的背景。左頁的照片如果使用開放光圈的話，毛流就會模糊了，所以稍微縮小一點。

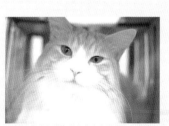

調高曝光形成明亮的氣氛。白平衡也用手動，加上少許黃色。

統一背景色彩拍起來更可愛

強烈的散景是定焦鏡頭的迷人之處。雖然是模糊的，也不是什麼背景都可以。
配合主角選擇背景的色彩，即可加深印象。

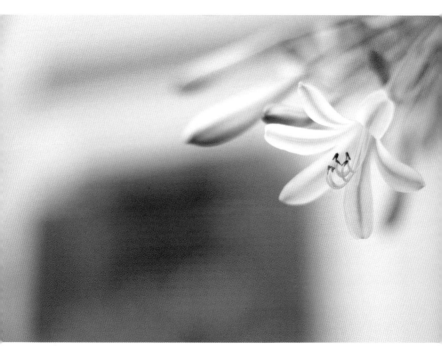

主角是朝下方綻放的花朵，背景則是大範圍的建築物。儘管背景已經模糊，還是可以依稀看出是
建築物。採用與花朵同色系的深藍色，統一整體的色調。

相機：SONY α 900　鏡頭：50mm F1.4　焦距：50mm　攝影模式：光圈優先 AE，曝光補償：＋
1.7EV（F1.8、1/250秒）　ISO感光度：ISO 200　白平衡：陽光　色彩模式：標準　攝影：吉
住志穗

【照片是這樣拍攝的】

❶主角是深藍色的雅緻花朵。本來有很多朵花，只選出其中一朵。
❷不要讓其他的花朵入鏡，只拍攝少許的花苞。
❸構圖時將花莖放在右上角的位置，朝向下方開展。
❹背景放入大範圍的建築物。調到快要接近最模糊的程度（F1.8），不要干擾主角。

藍色的主角加上藍色的背景呈現乾淨的氣氛

　　針對主角配色，是桌面寫真與花朵微距攝影常用的手法。利用定焦鏡頭拍攝快照時，也要意識到主角與背景的色彩關係。

　　左頁為百合科的百子蓮。我找到的是白色有淺藍色線條的美麗花朵。一支花莖會開出許多的花朵，我只挑出其中一朵當主角，正好用後方藍色窗戶的建築物為模糊的背景。以同色系為背景時，即可呈現乾淨的印象。

先從暖色與冷色的差異開始吧！

不同的色彩給人不同的印象。最容易理解的，應該是紅色系是暖色，藍色系是冷色吧。舉例來說，溫暖的木製小物與家具，比較適合用紅色系的背景。清爽的流水則適合冷色。

在室內拍攝木製裝飾品。背景的紅色牆面很適合這個主角。

萬物皆為被攝體的庭園快照

散景強烈的定焦鏡頭，可以將任何事物化為被攝體，因為它的角度與平常不太一樣，帶著相機到院子裡拍攝快照吧！

扔在庭園裡的容器和澆水器吸引我的目光。攝影時將相機置於快要接近地面的地方，將光圈開到最大，拍出一張氣氛不錯的照片。

相機：Nikon D7000　鏡頭：AF-S DX 35mm F1.8G　焦距：50mm（相當於75mm）　攝影模式：手動對焦（F1.8、1/250秒）　ISO感光度：ISO 100　白平衡：自動　色彩模式：標準　攝影：Komuro Miho

【照片是這樣拍攝的】

❶隨意放置的馬口鐵容器與澆花器。白平衡是自動，由於背景有陽光，所以反而帶一點藍色。

❷老舊的木箱成了感覺還不錯的配角。

❸前方的草皮是前景模糊，讓人感受到照片的深度。

❹陽光照在後面的牆上。給人明亮的印象。

定焦鏡頭的散景有別於肉眼實際見到的情形

開始使用定焦鏡頭之後，應該會發現有許多事物都能成為被攝體。由於背景與前景呈強烈的模糊，因此可以看到被攝體的另一面。左頁是在庭園拍攝的快照。透過定焦鏡頭，老舊的馬口鐵容器似乎有著不同的主張。後方有陽光，所以前方的陰影處泛著蠻明顯的藍色。因此強調了馬口鐵的藍，草皮的綠。這一點也很新奇。不妨將定焦鏡頭的光圈打開，靠近被攝體吧。

用定焦鏡頭對準平凡的事物吧！

夏天過後，幸運草的花期也快要結束了。花朵變成咖啡色，看起來一點也不漂亮。不過透過定焦鏡頭，將焦點對在依然綻放的花朵上，就成了花朵艱忍綻放的情景。不妨嘗試身邊的其他事物吧！

光圈是F2.8，接近被攝體之後，焦點的前後方都成了非常強烈的模糊散景。

81

運用明亮鏡頭的手持夕照

定焦鏡頭的優點不只在於散景，也可以發揮它的亮度，加速快門的速度，在偏暗的情況下也可以用手持攝影。

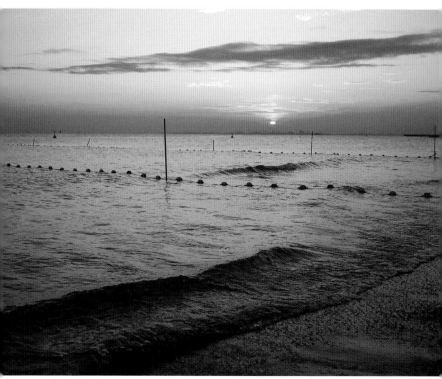

以定焦鏡頭拍攝夕陽。攝影模式是程式AE，確認為快門速度之後，發現速度夠快，所以直接攝影。

相機：Panasonic GF1　鏡頭：G 20mm F1.7　焦距：20mm（相當於40mm）　攝影模式：程式AE（F2、1/1000秒）　ISO感光度：ISO 100　白平衡：自動　色彩模式：標準　攝影：吉住志穗

［照片是這樣拍攝的］

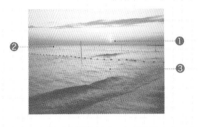

❶使用20mm（相當於40mm）的鏡頭，所以太陽看起來非常小。不用太陽當主角，感覺比較像是呈現美麗橘色的配角。

❷將水平線放在比較高的位置，擴大海的範圍。

❸主角是夕陽照射下染成橘色的波浪。雖然是交由相機決定的程式AE，不過波浪還是呈現美麗的靜止型態。

加速快門速度的明亮定焦鏡頭

在室內或傍晚時分等等昏暗的情境攝影時容易手震。這是為了確保進光量，所以快門速度比較慢。定焦鏡頭可以將光圈開得比較大，因此加速快門速度，減輕手震的情況。

左頁的夕照使用程式AE攝影，將光圈開到接近開放的F2，所以快門速度可以快到1/1000秒。才能在手持的情況下輕鬆攝影。感光度是ISO 100。最低的程度。

用光圈也能操作
快門速度

說到操作快門速度，大家可能都會想到快門優先AE，不過用光圈優先AE的模式操作方為上策。由於快門速度的設定範圍比較大，如果設成極端高速的話，光圈可能跟不上，有時候會出現曝光不足的情形。

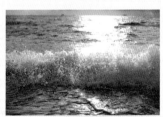

在光圈優先AE的模式下開放光圈。快門速度相當快，拍下靜止的美麗浪花。

利用前景模糊的夢幻照片

定焦鏡頭通常會模糊背景，不妨再更進一步，活用前景模糊吧！可以為整體上色，或是套上光線的紋路。

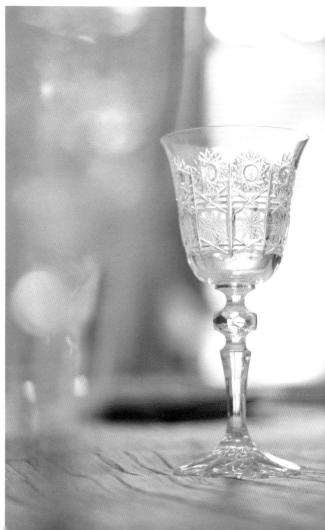

在室內拍攝美麗的雕花玻璃。放在窗戶前方呈現透明晶亮的感覺，同時在前方放置另一只玻璃杯，構成前景模糊。

相機：SONY α380 鏡頭：DT 50mm F1.8 SAM 焦距：50mm（相當於75mm）攝影模式：光圈優先AE，曝光補償：＋1.3EV（F2、1/30秒）ISO感光度：ISO 100 白平衡：白色螢光燈 色彩模式：標準 攝影：吉住志穗

定焦鏡頭才能拍出美麗的前景模糊

將光圈開大後得到的散景不只是背景，就連前方也可以拍成散景。前景模糊是一種攝影的效果。

左頁的雕花玻璃照片中，在主角前方，相機正前方放置另一只玻璃杯。將透過玻璃的光線與影子拍成柔和的散景，為照片帶來變化。這就是前景模糊。

前景模糊可以為畫面帶來變化，為整張照片添加色彩。開放F值較大的KIT鏡頭還是無法拍出美麗的前景模糊，這是定焦鏡頭的強項。

【照片是這樣拍攝的】

❶主角是雕花玻璃。配合主角將相機放在比較低的位置。
❷來自窗戶的光線穿透玻璃，呈現晶亮的感覺。
❸將另一只玻璃杯置於相機的正前方，形成前景模糊。
❹白平衡用白色螢光燈，使整體泛著藍色。

使用前景模糊為整體上色

讓較大的前景模糊入鏡時，即可為整張照片上色。右圖為藍色花朵與黃色的前景模糊，如果是與主角同色系的前景模糊，又會是另一種不同的感覺。這是微距攝影常用的手法，明亮的定焦鏡頭也可以運用。

讓前景模糊的被攝體位於鏡頭的正前方，將光圈開到最大後攝影。

圓形散景讓照片更浪漫

圓形散景是將點狀光源拍成又大又圓的散景現象。妥善運用的話，可以為背景帶來變化，呈現浪漫的印象，這也是明亮鏡頭才拍得出來的感覺。

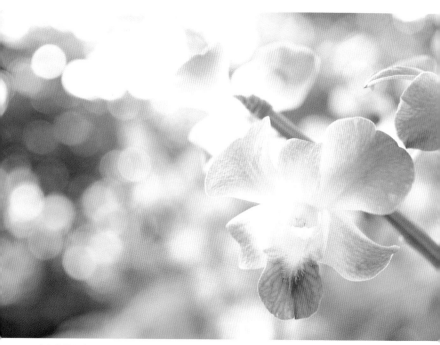

主角的花朵後方，有著茂盛的林木。將光圈開大之後，穿越樹葉間隙的陽光成了美麗的圓形散景，為照片帶來變化。

相機：Nikon D300　鏡頭：AF-S DX 35mm F1.8G　焦距：35mm（相當於53mm）　攝影模式：手動對焦（F4、1/80秒）　ISO感光度：ISO 200　白平衡：晴天　色彩模式：標準　攝影：吉住志穗

【 照片是這樣拍攝的 】

❶可愛的紫色花朵。雖然是群生的花朵，只選其中一朵當主角。

❷採用花莖斜向伸展的構圖，表現向上延伸的感覺。

❸手動對焦，比適正曝光亮了約1EV左右。

❹重點在於背景穿越樹葉間隙的陽光。將光圈開大之後，成了美麗的圓形散景。圓形散景的程度會隨著光圈變化。

首先要找出形成圓形散景的點狀光源

圓形散景是點狀光源呈現圓形、較大的模糊狀態。除了左頁這種穿越樹葉間隙的陽光，也常見於夜間的照明。至於圓形散景的形狀，除了圓形之外，有些可以看出明顯的光圈形狀。加入圓形散景可以為背景帶來變化，營造浪漫的印象，這是它的特徵。

打造圓形散景的重點，第一步是找出有點狀光源的情境。通常會以林木茂盛的森林為背景，接下來則是將光圈儘量放大。

光圈開得越大
圓形散景也越大

和左頁照片相同的情景，用不同的光圈拍攝。上面是F3.2，下面是F11。左頁的光圈是F4，是光圈形狀看得最清楚的狀態。除了大小之外，打造圓形散景時也要注意形狀的變化。

光圈F3.2。和左頁的照片相比，這一張的圓形散景比較大。

光圈F11。圓形散景非常小，看起來甚至有點煩雜。

用定焦鏡頭的街頭快照

要不要試著只用一支定焦鏡頭拍攝快照呢？剛開始可能有點辛苦，攝影時如果能夠發揮你的腳下功夫，應該會越來越有趣。

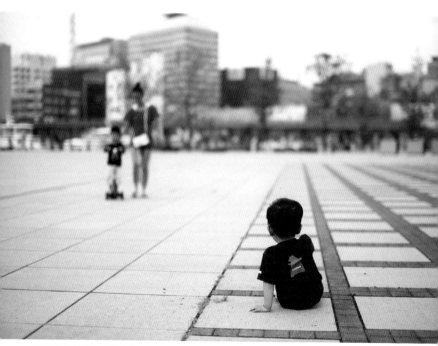

不知道是走累了，還是大人不讓他買想要的東西，孩子有一點鬧脾氣。媽媽正好走過來接他。將光圈放大，以兒童為主角的一景。

相機：Canon EOS 5D Mark II　鏡頭：EF 50mm F1.4 USM　焦距：50mm　攝影模式：光圈優先AE，曝光補償：＋1.0EV（F1.4、1/2500秒）　ISO感光度：ISO 100　白平衡：晴天　色彩模式：標準　攝影：礒村浩一

【照片是這樣拍攝的】

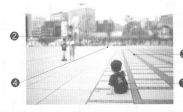

❶主角是兒童。攝影時使用對焦鎖定。
❷母親走過來，將光圈放大，加強散景，使她成為配角。
❸幾何圖案的地面呈現透視，感覺比較寬闊。
❹為了避免背景的街道過於雜亂，構圖時將水平線放在比較高的位置。蹲下來攝影。

自己移動，決定角度

由於定焦鏡頭無法變焦，希望被攝體變大或縮小時，必須靠自己移動。如此一來，應該會發現觀點出現很大的變化。也許這就是快照的樂趣吧。左頁的照片中，主角是正在鬧脾氣，坐在地上的小孩，母親與街景則是配角。將50mm定焦鏡頭的光圈開到最大，讓母親模糊，即可突顯兒童的存在。拍出一張可以稍微窺見城市生活的快照寫真。

不滿意的話
可以試著變化角度

拍攝寬廣的風景或建築物時，保持正確的水平，拍出來的照片比較穩定，其他的情況下可以試著將相機傾斜。如果覺得用橫位置和縱位置拍出來的照片都不滿意的話，不妨用斜向構圖吧。有時候這個方法可以呈現動感，改善作品。

主題是車子明顯特徵的大燈，拍攝時斜拿相機。

以焦距較短的餅乾鏡接近

實焦距離較短的鏡頭,攝影時可以靠近被攝體。利用這個方法加上透視,或是讓背景入鏡,用法與廣角鏡頭類似。

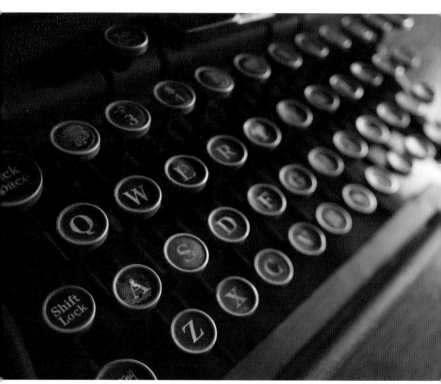

舊式的打字機。由於OLYMPUS的17mm F2.8的最短攝影距離是0.2m,所以攝影時靠到最近的位置。右側呈散景,成了一張有深度的照片。

相機:OLYMPUS E-PL3　鏡頭:17mm F2.8　焦距:17mm(相當於34mm)　攝影模式:光圈優先AE,曝光補償:-1.3EV(F2.8、1/60秒)　ISO感光度:ISO 400　白平衡:自動　色彩模式:自然　攝影:吉住志穗

[照片是這樣拍攝的]

❶傾斜的構圖。對焦在左側。

❷接近並且放大光圈，使鍵盤右側呈強烈的散景。藉此強調深度的感覺。

❸光源來自右後方，逆光的狀態。這個狀態也能加深印象。

❹為了強調打字機的老舊感覺，使用曝光負補償。

將主角放在旁邊，讓寬廣的背景入鏡

姑且不論微距鏡頭，一般的定焦鏡頭其實無法接近被攝體。舉例來說，Canon、Nikon 的 50mm F 1.8 的最短攝影距離是 0.45m。不過微型 4/3 使用的 Panasonic DG 25mm F 1.4 pac 0.3m，20mm 或 14mm 的餅乾鏡則是不到 0.2m。也就是說，在畫角相同的情況下，近拍的距離更近。左頁的照片也是使用餅乾鏡，儘可能的接近，呈現宛如廣角鏡頭的寬廣感覺。這是短焦距鏡頭的優點。

裝置的時候
隨時做好準備

使用實焦距離比較短的餅乾鏡時，可以拍出廣角鏡頭般的效果。接近想要強調的主角，同時讓寬廣的背景入鏡，這是展現深度與寬闊感的攝影方法。可以玩味角度或構圖的各種變化。

以 Panasonic GF3 與餅乾鏡 G 14mm F2.5 攝影。用 F2.5 的光圈攝影。

表現柔和的木材質感

歷史悠久的木材氣氛還不錯。為了展現木材溫潤的質感，攝影時不要過亮，也不要出現過重的藍色。

找到一個舊得恰到好處的信箱。加入大量的留白空間，拍出時光流逝的印象。

相機：Nikon D7000
鏡頭：AF-S 50mm F1.4G 焦距：50mm（相當於75mm）
攝影模式：光圈優先 AE（F1.4、1/1000秒） ISO感光度：ISO 100 白平衡：自動 色彩模式：標準 攝影：Komuro Miho

攝影時用少量曝光補償
減輕藍色調

小物或家具等類歲月悠久的小東西，有著特殊的氣息。最好能用柔和的氣氛，拍出有一點溫暖的感覺。

第一個注意的重點是不要將曝光調得太亮。太白的話會給人輕盈的印象，減輕歷史悠久的感覺。家具的話可以用曝光負補償。此外，加上黃色或紅色調，即可表現木材的溫潤質感。左頁的照片在自動模式下已經泛黃，所以維持原狀，如果呈藍色調的話，不妨改用「陰天」模式。

【照片是這樣拍攝的】

❶主角是漆成紅色與白色的郵筒。調高曝光時會出現過亮的情況，失去原本的質感，所以沒有進行曝光補償。
❷直接讓前方的葉子成為可愛的前景模糊。
❸以縱位置大量留白，呈現穩重的感覺。

想突顯主角
要用簡單的構圖

為了突顯主角，加入各種熱鬧的配角，結果主角反而不起眼了。尤其是木製品，本身的主張就不強烈。最好採用簡單的構圖，大量留白以突顯主角吧。

舊書架。為了呈現表面褪色的感覺，這時稍微調高曝光。

主角是乾燥花，色調與舊木材相同。背景也選用木製家具。

讓小物更別緻

定焦鏡頭最適合桌面寫真。所有的造型都要自己一手包辦，就算無法變焦也沒有問題。散景也能自行控制。

主角是可愛的紙膠帶，攝影時統一採用藍色系。讓膠帶自然的立起，背景則是疊放著顏色與圖案不同的布料。

相機：Canon EOS Kiss X2　鏡頭：EF 50 mm F1.4 USM 焦距：50 mm（相當於 80 mm）　攝影模式：手動對焦下（F4.5、1/25秒）ISO 感光度：ISO 200　白平衡：陽光 色彩模式：標準 攝影：窪田千紘

統一採用同色系
呈現整體的一致感

桌面寫真除了主角之外，就連背景與光線的方向全都要自己搭配，這也是它的魅力所在。

左頁的照片中，主角是藍色的紙膠帶。為了不讓配角比膠帶還搶眼，放置素色搭配藍色縫線的織帶。背景則是與主角相同的藍色系，疊放著材質與色彩不同的布料。如此一來即可呈現整張照片的深度。

雖然我們可以在畫面中放入各種不同的色彩，不過搭配的難度會比較高。先從與主角相同的色系著手吧！

【 照片是這樣拍攝的 】

❶主角是紙膠帶。看起來沒什麼特別的，其實故意錯開來立著。這是最漂亮的角度。
❷旁邊是有縫線的織帶，捲起來放好。
❸背景是與膠帶同色系的布料，疊放好幾層。故意選用不同的材質與色彩，呈現照片深度。

桌面寫真
的樂趣是造型

桌面寫真的樂趣在於造型，不過造型方法非常多樣化。像右邊的照片，使用透明容器，或是較暗的背景等等，桌面寫真會隨著你的創意更加多元化。請嘗試桌面寫真的樂趣吧！

將印刷品放在透明容器中，提昇質感。

錯落排列著紅葉與松果，打造秋天的印象。

散景真有趣！光圈一直保持全開好嗎？

模糊指的是看不清楚

--

學會如何操作光圈，拍出散景真是太有趣了。不管拍什麼都要拍成散景，這樣不行嗎？倒也未必，儘量玩吧！

只是要請大家記住一件事，「模糊指的是看不清楚」。例如桌面寫真，我們會嚴格挑選素材，認真做造型。如果這時拍成強烈的散景，好不容易才做好的造型都看不清楚了。此外，比起鏡頭開放（將光圈開到最大），通常將光圈再縮小一～兩格時，畫質會更細膩。

不過攝影最重要的還是在於樂趣。只要記住這點就沒問題了。隨你喜歡的拍吧！

光圈：F2.0

光圈：F22

左邊將光圈開到F2，右邊用F22攝影。左邊的主角是前方的鴨子，其他的鴨子成了配角。相對的，右邊所有的鴨子都看得很清楚，給人全家和樂融融的氣氛。以照片來說，不管是哪一種都OK。

不管拍什麼，氣氛都差不多

由上往下或由下往上，變化角度

你是不是總是一成不變，在站立的狀態下，以同樣的距離拿起相機呢？變焦鏡頭也是一樣。變焦可以改變被攝體的大小，不過角度並不會改變。

不妨站立或蹲下，接近或退後，從各種不同的角度看被攝體吧。除了大小、被攝體的透視方式之外，與背景之間的關係，光線的方向等等，自己移動之後，就會發現這些都會跟著變化。這就是攝影技術進步的第一步。使用定焦鏡頭時，想要將被攝體拍得大一點，一定要靠自己移動位置。同時也會發現角度的變化。這就是為什麼大家說「定焦鏡頭會讓攝影技術進步」了。

攝影時用各種不同的角度

看來很無趣的被攝體，多拍幾張之後，也會有意外的發現。也許旁邊的人會覺得這個人怪怪的呢！多拍幾張不同的版本吧！

有遮光罩比較好嗎？

在逆光下施展威力的遮光罩

與其用文字說明遮光罩的效果，不如看下面的實際照片，更容易理解。

最近鏡頭的鍍膜技術都有長足的進步，比較不容易出現光暈了。不過鏡頭會直接照到光線的

遮光罩的形狀因鏡頭而異。像這種山形的稱為花形遮光罩。

逆光下，還是會出現光暈或鬼影。利用光暈拍出光線感覺很強烈的照片也不差，總不能老是用同一招吧！

如果沒有遮光罩的話，攝影時可以用厚紙或布塊遮住照在鏡頭上的光線。對比會比較鮮明。如果是太陽會進入畫面中的構圖，就算有遮光罩也沒有意義。當光源就在鏡頭附近，光線會照在鏡頭上的情況下，遮光罩才能發揮它的效果。

無遮光罩

有遮光罩

太陽就在畫面正上方的逆光狀態。左邊是無遮光罩，光線照在鏡頭上。右邊則使用遮光罩。

桌面寫真不能用手持攝影嗎？

有了腳架更容易進步

腳架不止用於昏暗處的防手震攝影。像是稍微改變角度，或是在固定相機的情況下移動排在桌子上的小東西，好處非常多。尤其是桌面寫真，使用腳架更容易進步。

腳架也有各種不同的種類，一般的主流是三段式或四段式。四段式收起來比較迷你，不過伸長的時候比較麻煩。桌面寫真的話用三段式比較方便。此外，又分為雲台可以往前後、左右、旋轉，各方向獨立移動的三向式，還有用一根螺絲即可全方向自由轉動的自由雲台。三向式比較適合桌面寫真。

由於腳架的可用年限非常久，最好購買高品質的產品。

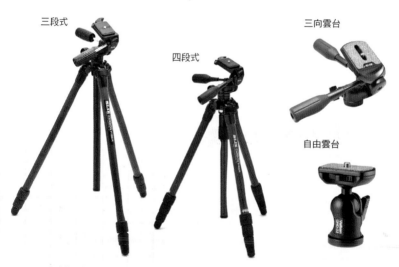

三段式

四段式

三向雲台

自由雲台

三段式的腳架有兩個螺牙（鎖桿），四段式則有三個。數量越少，操作起來越輕鬆。此外，腳架的定價與實際售價差異很大。請務必到店面訪價。

三向雲台適合慢慢的攝影，自由雲台則適合捕抓快門時機的攝影。

玩味輕薄時尚的
餅乾鏡吧！

極薄的定焦鏡頭稱為「餅乾鏡」。它的最大魅力自然是輕巧。除了時尚的外觀，也是最適合用於快照的鏡頭。

產品攝影：川上卓也 範例攝影：Komuro Miho

順利取出，迅速攝影

　　餅乾鏡的全長只有2～3公分。如果對不知道的人說這是鏡頭蓋，說不定他們也會相信。安裝在相機上也不佔空間，外觀非常嬌小。尤其是無反光鏡的單眼相機，這種鏡頭更能突顯它的輕巧機身。

　　就實用方面來說，也包含了各種優點。不必將鏡頭由機身上取下，即可直接放進包包裡（請蓋上鏡頭蓋哦）。此外，一下子就能從包包裡拿出來，馬上就能攝影，不會錯失快門時機，是一款最適合快照攝影的鏡頭。

🐾 裝著鏡頭直接放進包包

餅乾鏡非常薄，可以直接裝在機身上收進包裡，當然要蓋上鏡頭蓋哦。

🐾 大衣的口袋也OK？

如果是大衣的大口袋，說不定可以直接放在口袋裡，機能性和一般的消費型相機不相上下。

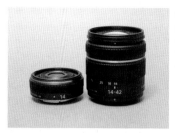

🍮 和 KIT 鏡頭的尺寸差異

右邊是 Panasonic G 系列的 KIT 鏡頭（14-42mm F3.5-5.6），左邊是 Panasonic 的餅乾鏡（14mm F2.5）。大小差異顯然易見。

🍮 裝在機身上的比較

KIT 鏡頭

餅乾鏡

分別將兩鏡頭裝在機身（Panasonic GF3）上。由於機身非常小，KIT 鏡頭顯得相當龐大。反而是餅乾鏡比較適合。

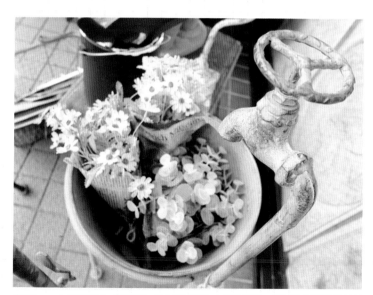

使用 Panasonic GF3 與 14mm 的餅乾鏡，從水桶的近正上方處往下攝影。餅乾鏡可以輕鬆拍攝這種奇怪的角度。

各大品牌的餅乾鏡產品

　輕薄時尚的外觀是餅乾鏡的特徵。最好也能搭配輕巧的機身，更能相互輝映。由於這個緣故，目前市面發售的餅乾鏡以OLYMPUS、Panasonic、SONY等等無反光鏡單眼相機用的產品為中心。焦距則是換算成35mm規格，相當於24mm到相當於40mm。

　例外是PENTAX。在無反光鏡單眼相機問世之前，該品牌就積極推出餅乾鏡。光是餅乾鏡就囊括了廣角到望遠。除了餅乾鏡之外，PENTAX也有許多特殊的鏡頭，甚至有不少玩家是因為愛上該品牌鏡頭才會選用PENTAX的產品。

● OLYMPUS 17mm F2.8

OLYMPUS的微型4/3用餅乾鏡。安裝於PEN等機型之後，畫角相當於34mm。

● SONY E16mm F2.8

SONY NEX用的餅乾鏡。安裝於NEX之後，畫角相當於24mm。

● Panasonic G 14mm F2.5

Panasonic的微型4/3用餅乾鏡。安裝於G系列等機型之後，畫角相當於28mm。

● Panasonic G 20mm F1.7

Panasonic的微型4/3用餅乾鏡。安裝於G系列等機型之後，畫角相當於40mm。

● PENTAX DA 21㎜ F3.2 AL Limited

PENTAX的廣角餅乾鏡。安裝於K-r等機型之後，畫角相當於32㎜。

● PENTAX DA 40㎜ F2.8 Limited

PENTAX的標準餅乾鏡。安裝於K-r等機型之後，畫角相當於61㎜。

● PENTAX DA 70㎜ F2.4 Limited

PENTAX的望遠餅乾鏡。安裝於K-r等機型之後，畫角相當於107㎜。

Panasonic 的14㎜，畫角是相當於28㎜，偏廣角，在狹窄的地方也可以讓背景入鏡。這張照片以光圈F2.5(開放)攝影。

檢視餅乾鏡的性能

由於餅乾鏡比較薄，設計鏡頭時非常辛苦。舉例來說，它的開放 F 值比一般的定焦鏡頭還大（比較暗），從這一點就能看出來。

和 KIT 鏡頭（※）相比時，它的描繪性能如何呢？用下面的照片比較。餅乾鏡的影像比較平滑、銳利，對比也比較鮮明。儘管厚度比較薄，餅乾鏡依然算是定焦鏡頭。描繪性能似乎還在 KIT 鏡頭之上。

順帶一提的是，雖然這裡並未刊載，比較過周邊光量低下與歪曲像差之後，在光圈相同的條件下，餅乾鏡與 KIT 鏡頭幾乎沒有什麼差別。

🏵 比較解析度

KIT鏡頭

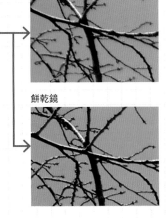

餅乾鏡

使用 Panasonic 的 GF 3，看一下 KIT 鏡頭（14-42mm F3.5-5.6）以及餅乾鏡（14mm F2.5）的解析度。餅乾鏡的周邊解析度似乎優於 KIT 鏡頭。

※有些相機販賣時也會附帶餅乾鏡。

近接攝影，玩味散景的「微距鏡頭」

微距鏡頭不僅可以將小東西拍得比較大，接近後還能拍出強烈的散景。本章蒐集了微距鏡頭的範例。這種鏡頭可以讓大家看見原本看不見的事物。

微距鏡頭的特徵

想要將被攝體拍得大一點，必須延長焦距，或是接近被攝體，微距鏡頭就是接近被攝體的方法。

微距鏡頭可以近距離拍攝被攝體

如果想將微小的物體拍得比較大，最好準備微距鏡頭。微距鏡頭就是可供近距離拍攝被攝體的鏡頭。

單焦點微距鏡頭的攝影倍率通常是等倍（1倍）。等倍指的是可以將同等大小的被攝體投影在攝像面上。甚至可以將一元硬幣拍成整個畫面的大小。最近也有換

算成35mm規格後呈等倍的微距鏡頭。

以前微距鏡頭焦距的主流是90～100mm，隨著數位相機的普及，目前有許多50mm左右的短薄型。此外，由於微距通常用手持攝影，焦距較長的產品也逐漸配備防手震的機能。

此外，有些變焦鏡頭也會掛上

● 微距鏡頭

微距鏡頭是可以將被攝體拍得比較大的鏡頭。較長的微距鏡頭也會配備防手震功能。

● 最短攝影距離是從攝像面算起的距離

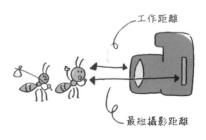

最短攝影距離是從攝像面算起的距離。從鏡頭前方算起的距離稱為工作距離，通常鏡頭規格並不會刊載。

「微距」的名稱，不過跟單焦點的微距鏡頭不同，似乎無法用等倍攝影。變焦鏡頭的微距雖然可以接近被攝體，不過無法拍得像微距鏡頭那麼大。

微距鏡頭的最短攝影距離是從攝像面算起的距離。鏡頭前方到被攝體的距離稱為工作距離。

● 標準變焦與微距的攝影差異

右邊的照片使用標準變焦鏡頭攝影，下面的照片則是使用微距鏡頭拍攝的照片。兩者都靠到最近的距離拍攝。標準變焦鏡頭沒辦法拍得很大，不過微距鏡頭可以拍到這麼大。

用標準變焦鏡頭攝影

用微距鏡頭攝影

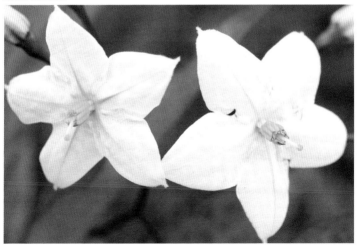

微距鏡頭的焦距差異

微距鏡頭也有各種不同的焦距。雖然最大攝影倍率幾乎都是等倍，不同的焦距可以改變接近的距離。

隨焦距改變的工作距離

微距鏡頭跟一般的定焦鏡頭一樣，也有多種不同的焦距選擇。改變微距鏡頭的焦距之後，也能改變工作距離，也就是與被攝體之間的攝影距離。用於無法接近的被攝體，諸如濕原中的植物或容易逃走的昆蟲等等時，長焦距比較方便。此外，它也跟一般的鏡頭相同，望遠鏡頭也會產生壓縮效果，所以可以讓背景更模糊。市售的長鏡頭有出到150mm～180mm左右。不過焦距較長的鏡頭價格也比較昂貴。

焦距較短時，鏡頭本身比較輕巧。此外，也適用於想要近距離拍攝被攝體的情況。

● 微距鏡頭

SIGMA 50mm F2.8 EX DG MACRO

50mm，適合輕巧型數位相機的微距鏡頭。也可以用於35mm的全片幅相機。

TAMRON SP AF 60mm F2 Di II MACRO

APS-C規格相機專用鏡頭，F2，比一般鏡頭明亮的60mm微距鏡頭。

Nikon AF-S DX Micro 85mm F3.5 ED VR

開放光圈F3.5，內建防手震功能的DX規格專用微距鏡頭。

Canon EF-S 60mm F2.8
MACRO USM

APS-C規格數位單眼相機專用的輕巧型微距鏡頭。

Panasonic LEICA DG
MACRO 45mm F2.8 OIS

內建防手震機能，這是微型4/3系統唯一的一支微距鏡頭（2011年12月資料）。

SIGMA APO MACRO 150mm
F2.8 EX DG OS HSM

焦距長達150mm的微距鏡頭。內建防手震功能與超音波馬達。

焦距的差異

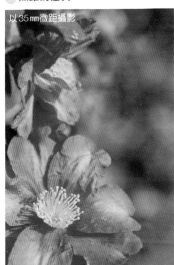

以35mm微距攝影

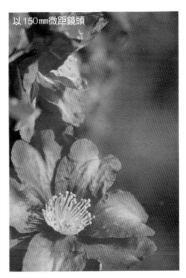

以150mm微距鏡頭

分別以35mm微距鏡頭及150mm微距鏡頭攝影。最大攝影倍率均為等倍（1倍）。可以看出在不同的焦距下，背景的模糊方式不同，此外，與被攝體之間的距離（工作距離）也有很大的差異。

近攝鏡的微距攝影

無法出手購買微距鏡頭，又想微距攝影的話，也可以使用近攝鏡。近拍的距離比標準鏡頭還近。

划算的近攝鏡

在不購買微距鏡頭的情況下，還有一個方法可以用普通的鏡頭近距離拍攝被攝體。那就是使用近攝鏡。這是一種濾鏡，安裝在鏡頭前面之後，攝影時可以縮短鏡頭原本的最短攝影距離。

通常近攝鏡上方會標示No.3或No.5等數字。數字表示性能，表示可以從鏡頭前端，接近到以100除以No後方的數字（公分）。也就是說，No.3是33公分，No.5則可以接近到20公分。此外，重疊近攝鏡也可以提昇攝影倍率。No.3疊上No.2即為No.5。在安裝近攝鏡的狀態下，無法對焦到無限遠。使用完畢後一定要取下。

● 各種近攝鏡與微距轉接鏡

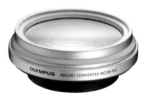

OLYMPUS
微距轉接鏡 MCON-P01

14-42mm F3.5-5.6 Ⅱ／R用的近攝鏡（微距轉接鏡）。可以接近到鏡頭前方13公分處。

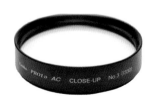

Kenko
PROID AC CLOSE-UP No.3

重疊多層鏡片，多層鍍膜的PROID系列近攝鏡。可以接近到鏡頭前方33公分處。

Marumi DHG Macro 3

No.3近攝鏡。環形部分比較高，側光不易進入鏡頭內部。可以接近到鏡頭前方33公分處。

HAKUBA MC CLOSE-UP No.5

鏡頭表面施以多層鍍膜的 No.5 近攝鏡。可以接近到鏡頭前方20公分處。

● 用近攝鏡攝影

使用近攝鏡攝影。雖然效果比不上真正的微距鏡頭，還是可以拍得很大。

微距攝影時的合焦技巧

微距攝影要對焦在微細的部分上，開放光圈要細緻的對焦。這裡想出幾個方法。

AF點與放大顯示

微距攝影要對焦在花蕊等等微細的地方。開放光圈攝影的時候，遇到兩支並列的花蕊時，要對焦在哪一支上面呢？攝影需要追求到這麼細的程度。在相機自動選擇AF點（合焦位置）的模式下，一定無法拍出自己的需求。這個時候請先切換至任意選擇AF點的模式後再進行攝影。

如果還是無法對到想要的焦點上，與其用旋轉對焦環的方式，不如自己移動以進行對焦。半按快門鈕，在固定焦點的情況下，略微將身體往前後移動，調整焦點位置。

Live View攝影時，有許多相機

◎ 自己選擇AF點

微距攝影時要對焦在正確的位置上，請切換成單點對焦模式，接下來再放大顯示。

◎ 自己移動進行對焦

如果想在微距攝影時一次就完成對焦，有時與其選用旋轉對焦環的方式，不如自己往前後移動，更容易完成對焦。

都有可以放大對焦位置的功能，只要利用這個功能，就能順利對焦到小地方了。由於手持攝影會出現大幅的震動，反而不容易對焦，所以比較適合用腳架拍攝。

此外，如果用自動對焦一直無法順利對焦的話，不如一開始就用手動對焦。有很多相機在手動對焦時也可以放大顯示。

放大之後對焦

微距攝影時要對焦在正確的位置上，請切換成單點對焦模式，接下來再放大顯示。

如果是內建 Live View，可以從液晶螢幕看被攝體的機種，通常都有放大畫面對焦的功能。

有些時候用手動對焦比較方便

對焦在小點上的時候，有時手動對焦比自動對焦準確。

許多相機都有 MF 輔助，協助手動對焦合焦，合焦時相機即會告知。

使用散景時應注意背景色彩

微距鏡頭的樂趣在於接近被攝體後得到的強烈散景。除了模糊之外，也要注意背景的色彩，即可加上美麗的顏色。

鬱金香，以下方柔和的曲線及莖（花莖）為中心。重點是在後方放置其他花朵，打造鮮紅的背景。這是微距鏡頭才拍得出來的散景。

相機：Canon EOS Kiss X5　鏡頭：EF 100mm F2.8L Macro IS USM　焦距：100 mm（相當於160mm）攝影模式：光圈優先AE、曝光補償：＋1.3EV（F2.8、1/250秒）　ISO感光度：ISO 100　白平衡：陰天　色彩模式：風景　攝影：吉住志穗

背景選用鮮艷的色彩
營造艷麗的印象

　　微距鏡頭可以大幅靠近被攝體。距離越近，背景就越模糊。背景還會呈現宛如色彩融化般的美麗漸層。

　　左頁是鬱金香，不拍花的上面，構圖時選擇描繪出柔和曲線的花朵下方。選擇讓後方鮮艷紅色花朵入鏡的角度，就成了完美的紅色漸層背景。光圈是F2.8，開到最大。因為光圈開放的關係，花朵下方已經模糊了，稍微融入背景的紅色當中。感覺也不錯。

[照片是這樣拍攝的]

❶對焦在花瓣上，呈現美麗的線條。
❷豐碩、柔和的曲線，這是鬱金香的魅力。
❸花莖稍微傾斜，呈現動感。
❹最重要的就是這抹紅色，撐起整張照片。

距離靠得越近
背景越模糊

右圖跟左圖是同一朵花，攝影時稍微往後退。光圈一樣是F2.8。可以看清楚花朵的全貌，大概也可以掌握背景的狀況。請大家記住，與被攝體的距離越近，背景的散景越強烈，這一點不只限於微距鏡頭。

為了看清楚整朵花，攝影時稍微往後退。背景還是很模糊，不過並不至於是左頁那種壓倒性的散景。

構思背景的寬廣程度與散景效果

雖然散景很有趣，有些時候還是覺得看得見背景比較好。除了光圈之外，加寬背景的範圍也可以了解情境。

群生於高山濕原上的畫眉管。將前方的花朵置於畫面下方，以寬廣的草原為背景。花朵宛如圓形散景般閃耀著。

相機：Canon EOS 7D　鏡頭：EF 180mm F3.5L Macro IS USM　焦距：180mm（相當於288mm）
攝影模式：光圈優先AE、曝光補償：＋1.3EV（F3.5、1/160秒）　ISO感光度：ISO 100　白平衡：陽光　色彩模式：人像　攝影：吉住志穗

[照片是這樣拍攝的]

❶對焦在前方的一叢。不讓下面的葉子部分入鏡，營造像是突然從畫面邊緣長出來的印象。

❷看起來簡直像是圓形散景，其實是花。使用180mm微距，遠方的花朵拍起來跟前面的一樣大。

❸色彩模式用「人像」。由於黃色有一點偏紅，不要讓黃色調太明顯。

利用角度展現開花的地點

　　如果不想讓背景太模糊，想要展現情境時，只要縮小光圈就行了。這時散景減弱，即可看見背景。或是拉開與主角花朵之間的距離，肯定可以看清楚周邊的情形。

　　也可以像左頁的照片，運用散景呈現當時的印象。在不同的攝影情境之下，不一定會遇上相同的情況。請大家不要純粹展示，不妨思考一下如何讓大家感受到當時的情境吧！

讓周遭入鏡
顯示狀況

除了主角的花朵之外，讓周遭情況入鏡的照片也不錯。這時請構思同時發揮主角與背景這兩者的角度吧。像是旁邊的花朵，遠方的風景、天空等等，有許多可以放進來的事物。並不是將光圈縮小就行了。

成列綻放的菖蒲。為了表現這一點，用比較高的角度攝影。

強烈的陽光給人深刻的印象，攝影時由下往上仰視，讓太陽入鏡。

用微距鏡頭拍攝正在睡覺的貓咪

微距鏡頭不只能用來拍攝花朵與大自然，也可以近距離拍攝家裡的各種事物。
可以讓你從另一個角度發現從未見過的景致。

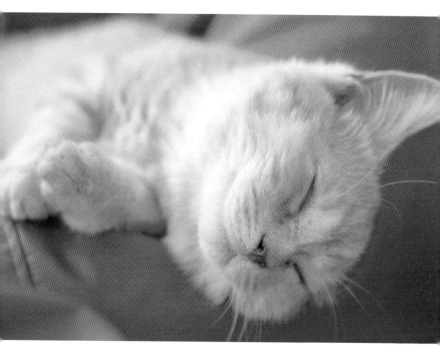

近距離拍攝正在睡覺的貓咪。表現出毛絨絨的樣子。接近之後，頭部看起來比較龐大，拍出一張
有趣的照片。

相機：Nikon D7000　鏡頭：AF-S Micro 60mm F2.8G ED　焦距：60mm（相當於90mm）　攝影模
式：手動對焦（F4、1/160秒）　ISO感光度：ISO 800　白平衡：自動　色彩模式：中性　攝
影：Mizota Yuki

[照片是這樣拍攝的]

❶主角是熟睡中的貓臉。不過對焦在鼻端上，眼睛有一點模糊。儘管如此還是能看到柔軟的毛髮。

❷光圈是F4，由於距離比較近，所以呈現強烈的散景。

❸前腳疊在一起的模樣，真是可愛的姿勢。

❹紅色的抱枕令人印象深刻。加深大家對照片的印象。

柔軟的毛流以及看起來最可愛的角度

熟睡中的貓咪，不管從哪一個角度看都很可愛。拍攝睡相的時候，可愛程度更是多了一倍。找角度的時候請別吵醒貓咪哦。

左頁的照片使用微距鏡頭近拍，因此出現透視，頭部顯得比較大，身體拍起來比較小，這樣可以強調幼貓的感覺。再加上毛流適度的模糊，表現柔軟的感覺。焦點對在最近的鼻子上，如果不對焦在比較接近的物體上，會拍出一張有點不安定的照片。

為了避免晃動
調高感光度連拍

貓咪攝影通常都在室內。問題在手震上。就算想用腳架，貓咪馬上就會跑走。這時可以調高感光度，加快快門速度。再用連拍的方式，別錯過快門時機。

將感光度調高到ISO 3200，用連拍攝影。維持乖巧姿勢的時間極為短暫。

微距應注意被攝體的平面

用微距鏡頭近距離攝影時，合焦的範圍也會變得很窄，就連自己想要展現的部分可能都會模糊。拍攝時請注意被攝體的平面。

拍攝黃色的蝴蝶。悄悄靠近，從正側面拍攝。用淺景深還是能拍下翅膀的美麗花紋。

相機：Canon EOS Kiss X3　鏡頭：EF S 60mm F2.8 Macro USM　焦距：60mm（相當於96mm）
攝影模式：光圈優先AE，曝光補償：＋0.7EV（F2.8、1/20秒）　ISO感光度：ISO 100　白平
衡：陽光　色彩模式：風景　攝影：吉住志穗

[照片是這樣拍攝的]

❶説到蝴蝶，花紋美麗的翅膀才是它的迷人之處。使用微距鏡頭時，斜向拍攝容易失焦，請從正側面攝影。
❷靜止的葉片模糊的恰到好處，展現立體感。
❸用開放光圈攝影。背景呈美麗的散景，突顯蝴蝶。色彩模式也用容易上色的「風景」。

極淺的焦點應注意不要讓主角失焦

用微距鏡頭近距離攝影時，合焦範圍也會變得極窄。舉例來説，將60mm的微距鏡頭的光圈開到F2.8，以20公分的距離攝影時，景深大約只有2mm左右。這時就連想要表現的主角可能都會模糊。請意識被攝體的平面，攝影時準確的對焦在想要表現的部分上。

雖然也可以縮小光圈，以深景深攝影，不過這時也可以看見背景，又缺乏立體感。

角度的微妙變化
馬上就會改變印象

微距鏡頭的景深極淺，只要稍微改變攝影時的角度，就會拍出極端不同的照片。右邊是從斜後方拍攝的蝴蝶，翅膀模糊了，焦點對在只露出一點點的頭部。微距真是困難又有趣。

攝影條件和左頁的照片幾乎相同。翅膀模糊了，看不清楚，不過主角是蝴蝶的頭部的話，這張還OK。

利用微距鏡頭玩味水滴

水滴也是一種適合微距攝影的被攝體。將花朵與葉片上的水滴拍成很大，其實效果美得出人意料。也許還能看到意料之外的事物。

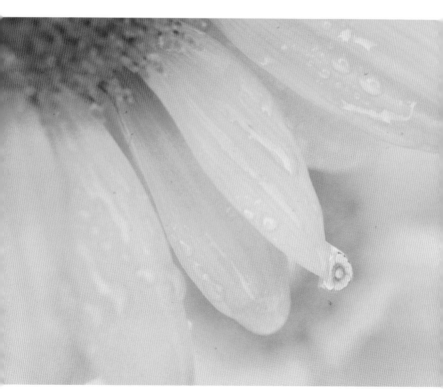

驟雨方歇，黃色花朵沾著水滴。仔細觀察之後，發現這滴水珠竟成了透鏡，映照出後方的花朵。我急忙拍下來。

相機：OLYMPUS E-620　鏡頭：35mm F3.5 Macro　焦距：35mm（相當於70mm）　攝影模式：光圈優先AE、曝光補償：＋2.0EV（F5.6、1/50秒）　ISO感光度：ISO 100　白平衡：陰天　色彩模式：自然　攝影：吉住志穗

[照片是這樣拍攝的]

❶水滴成了凸透鏡，映照出後方的另一朵花。焦點當然要對在這裡。
❷由於水滴閃閃發亮，所以適正曝光偏暗。因此在攝影時加上2.0EV的曝光正補償。重現美麗的黃色。
❸光圈設定F5.6是為了讓焦點更深，所以光圈調小。

有著意外發現的雨後微距攝影

驟雨方歇的風景，看起來非常美麗。因為大氣中的灰塵都被沖洗一空，空氣變得非常的乾淨。在大雨過後拿起微距鏡頭，一定要拍的就是水滴。閃閃發亮的水滴為花朵增色。直接用水滴當主角也不錯。

左頁的照片中，聚焦在花瓣前端的水滴成了凸透鏡，映照出後方的另一朵花。本來很擔心印刷時可能看不清楚，沒想到連細節都拍得非常銳利。雨後的微距攝影也有這樣的發現。

以花朵為背景
水滴為主角

在玫瑰花上，水滴通常都不會流走，而是成了圓珠狀。很像荷葉的狀態吧？圓形的水滴好像寶石，非常漂亮。攝影時以玫瑰花為背景，水滴為主角，簡直美得像一幅畫。

由於水滴與花的中心呈斜向，所以攝影時也斜拿相機。白平衡用「陰影」。

利用前景模糊打造夢幻的印象

在主角被攝體的前方放入另一個被攝體，即可套上柔和色彩，這就是前景模糊。如果想用微距鏡頭拍出前景模糊，請放在鏡頭的正前方。

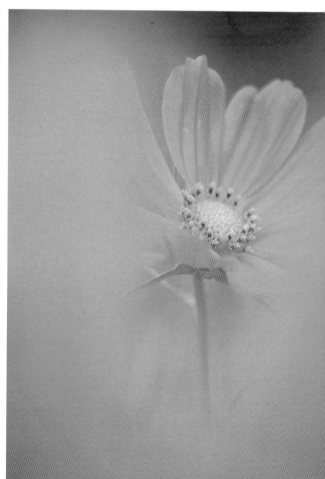

拍攝波斯菊。將另一朵波斯菊置於前方，幾乎整個畫面都暈染成紫色了。給人夢幻的印象。

相機：Panasonic GF3　鏡頭：DG 45mm F2.8 OIS　焦距：45mm（相當於90mm）　攝影模式：程式 AE、曝光補償：＋1.3EV（F2.8、1/200秒）ISO 感光度：ISO 160　白平衡：陰天　攝影：吉住志穗

用從縫隙窺看的方式
架好相機

前景模糊是將另一個被攝體置於前方，使照片的部分呈散景的方法。微距攝影時，由於距離與主角非常近，請將另一個被攝體置於鏡頭的正前方。

左頁的照片中，前景模糊的範圍大到幾乎快把主角的波斯菊遮住了。因此才會呈現強烈的夢幻印象。曝光也比較亮，營造柔和的感覺。

這是與主角同色的前景模糊，也有套上不同色彩的前景模糊。想要柔和效果時用同色系，想要突顯的話則用不同的顏色。

【照片是這樣拍攝的】

❶主角的花朵。大約有一半都融在前景模糊裡了，不過依然是主角。黃色的部分很漂亮。
❷大膽的加入前景模糊。幾乎是從另一朵花的縫隙中拍攝主角花朵的狀態。
❸莖幾乎是筆直的，不過花有一點朝向右方，是很不錯的平衡。

用望遠鏡頭
拍出不太一樣的前景模糊

前景模糊不只是微距鏡頭專屬的方法。焦距長、散景強烈的望遠鏡頭也可以拍出完全不同的前景模糊。右圖這些筆直的前景模糊也很漂亮。特徵在於失去遠近感的壓縮效果。

拍攝鬱金香。拍攝焦距是200mm（相當於300mm）。

紅花從一片黃色之中浮現。這也是200mm。

拍攝肉眼看不到的事物

微距鏡頭可以將嬌小的被攝體拍得比較大，可以讓我們發現平常看不到的事物，或是以不同的印象呈現。

柔軟的玫瑰花芯形成一個美麗的漩渦。將光圈放大，只擷取漩渦部分。為了強調紅色，白平衡用「陰影」。

相機：Canon EOS Kiss X5　鏡頭：EF 100mm F2.8L MACRO IS USM　焦距：100mm（相當於160mm）　攝影模式：光圈優先AE、曝光補償：＋1.7EV（F2.8、1/250秒）　ISO感光度：ISO 100　白平衡：陰影　色彩模式：風景　攝影：吉住志穗

［照片是這樣拍攝的］

❶花的中心。捲了非常多層。
❷從花芯散開的花瓣形成美麗的漩渦。
❸焦點非常淺，所以花瓣之間都模糊了，看不清楚。乍看之下說不定還看不出來這是一朵花。
❹白平衡用「陰天」，呈現溫暖的氣氛。

構成美麗的形狀，不可思議的自然

用新鮮的視線拍攝日常中大家看習慣的事物，是攝影表現的課題之一。微距鏡頭可以用簡單的方法呈現，將平常看不見的事物，或是不會發現的事物化為實體。

左頁的照片中，玫瑰花芯捲成美麗的漩渦，花芯捲了好幾層散開的花瓣，這裡有著自然的事物才有的柔軟。將光圈加大，只擷取這個部分，常見的花朵照片就呈現完全不同的感覺。

一切都在
細節當中

右邊是朱槿的花芯。形狀真是不可思議，自然事物的每一個形狀與色彩都有它的意義吧。它的形狀充滿說服力。有機會拿到微距鏡頭的話，請觀察一些小巧的事物吧！應該會有新的發現。

用EOS 5D Mark II 與 EF 100mm F2.8 MACRO攝影。上圖為整體照。

以微距玩味純粹的形狀

透過微距鏡頭窺視，可以遇見許多特別的形狀。就算不清楚整體的型態，形狀與色彩有時也會撫慰人心。

新品種的向日葵。攝影時只裁切下它的特徵，有如獅子鬃毛般的花瓣。是一張宛如設計圖畫般的照片。

相機：Nikon D300　鏡頭：AF-S Micro 60mm F2.8G　焦距：60mm（相當於90mm）　攝影模式：手動對焦（F4、1/160秒）　ISO感光度：ISO 500　白平衡：陰天　色彩模式：中性
攝影：Mizota Yuki

[照片是這樣拍攝的]

❶對焦在前方的花瓣，不過也不是最前面。
❷後方的花瓣自然呈散景，前方也模糊了，呈現密實重疊的感覺。
❸背景是天空。由於陰天的關係，已經呈過曝。
❹白平衡是「陰天」。拍出感覺還不錯的黃色。

用美麗重疊的花瓣為素材

你覺得左頁的照片是什麼呢？其實是向日葵。向日葵的品種不斷改良，這一個品種稱為「馬諦斯的向日葵」，是一個新品種。

光看它的花瓣，既柔軟又纖細，看起來像是水鳥的羽毛。

不過顏色是美麗的正黃。攝影時只擷取這個部分，就拍出左頁的照片。就算看不出這是什麼，應該也能表現它的纖細。成了一幅似乎可以當明信片的印象畫面。

確認被攝體的哪個部分撼動自己的心靈

如果是記錄用的攝影則另當別論，照片不必拍出整體。想要利用照片對觀賞者表達的話，重點在於被攝體的哪個部分撼動自己的心靈。如果覺得花瓣重疊的模樣不錯的話，只拍攝那個部分也無所謂。

這是左頁照片的全貌。好多層好多層的花瓣，看起來像獅子的鬃毛。就這樣拍攝也是非常迷人的被攝體。

照片經常因為手震拍壞……。

防止手震的二三事

想要防止手震，首先要架好相機。還要確認防手震功能有沒有開啟。

接著則是思考加速快門速度的方法。儘量將ISO感光度調高吧。雖然調太高會產生雜訊，總是比手震拍壞來得好。此外，直接調高快門速度時，照片有時會偏暗。這是因為快門速度的設定範圍比光圈還大。以光圈優先AE放大光圈是一個比較可行的方法。

除此之外，最新型的相機都有專用的防手震功能，不妨試試看這個模式吧！

用雙手穩穩的拿住相機。如果是臉與相機有一段距離的Live View，更要拿穩。

調高ISO感光度之後，即可賺取快門速度。事前應先確認會有多少的雜訊，是否能夠容許。

在光圈優先AE的攝影模式下放大光圈，即可得到最快的快門速度。這是比較實戰的方法。

SONY的「防止移動模糊」，這個攝影模式會重疊高速連拍的影像，以拍出減少晃動的影像。

Live View和觀景窗哪一種比較好？

觀景窗對望遠攝影比較有利

由於無反光鏡的單眼相機越來越多了，所以也會有越來越多的玩家不使用接眼式的觀景窗。通常使用Live View也沒什麼問題，不過周圍太亮，看不清楚液晶螢幕時，或是用望遠鏡頭拍攝遠方的事物時，接眼式觀景窗應該比較好用。

相反的，Live View的優點在於可以用雙眼確認畫面的每一個角度。可以仔細檢查有沒有拍到多餘的東西，或是平衡如何呢？也有些人是平常用觀景窗攝影，只有桌面寫真會用Live View。

Live View

Live View即時將通過鏡頭的影像映照在背面的螢幕。是無反光鏡單眼相機的主流。

可變液晶螢幕

電子觀景窗

無反光鏡單眼相機也有接眼式的觀景窗。右邊的產品還能調整角度。

有越來越多可以調整液晶螢幕角度的相機。用於高角度或低角度的攝影都很方便。

微距鏡頭只能拍小東西嗎？

平時也可以使用的微距鏡頭

　　雖然微距鏡頭擅長近拍，卻也可以合焦到無限遠。也就是說，平常把它當成定焦鏡頭也沒有問題。甚至還有人用微距鏡頭拍攝風景。與安裝後無法對焦到無限遠的近攝鏡相比，這是它們最大的差異。

　　考慮到平時使用微距鏡頭的情況，用於桌面寫真最方便了。使用一般的定焦鏡頭拍攝桌面寫真時，如果想要拍得大一點，距離比較近的時候可能無法對焦，但是使用微距鏡頭就不用擔心這個問題了。

　　平時使用微距鏡頭會遇到的問題，大概只有鏡頭有大了一點，也比一般定焦鏡稍微暗一點（開放F值比較大）吧。

以100mm微距鏡頭攝影。非常細膩的畫質。雖然稱不上是近拍，是一般定焦鏡頭也拍得出來的距離，不過使用微距鏡頭也沒什麼問題。

第5章

透視好有趣的
「廣角鏡頭」

廣角鏡頭可以將寬廣的範圍拍成一幅畫面。除了風景與
室內攝影之外，近接攝影也可以拍出透視（遠近感）強
烈的作品。此外，利用轉接鏡也可以輕鬆享受廣角與魚
眼的樂趣。

拍攝寬廣範圍的廣角鏡頭

廣角鏡頭正如其名，是可以拍攝寬廣範圍的鏡頭。用廣角鏡頭近拍被攝體時，拍出的扭曲變形則是它的特徵。

廣角鏡頭是以寬廣畫角攝影的鏡頭

廣角鏡頭的焦距比標準鏡頭短，特徵是可以拍攝寬廣的範圍。

通常將換算成 35mm 規格後，焦距約 28mm 以下的焦距稱為廣角，嚴格來說，並沒有規定從幾 mm 起是廣角。近年來，市面上也出現焦點距離只有 10mm 或 7mm，焦距非常短的鏡頭。

廣角鏡頭 1mm 的差異都會明顯反映在照片之中。舉例來說，望遠鏡頭的 100mm 與 105mm 並沒有太大的差別，廣角的 7mm 和 10mm 卻截然不同。表現方式有著很大的差異。

此外，利用廣角鏡頭近拍被攝體時，會產生強烈的透視（遠近感）。近的事物變得極大，遠的

● 標準鏡頭（左）與廣角鏡頭（右）

廣角鏡頭可以用鏡頭上標示的焦距來判斷。數值越小越偏廣角。左邊是標準鏡頭。廣角鏡雖然焦距比較短，鏡身並不會比較小，通常比標準鏡頭還大。

事物則變得非常小，更接近的話，會出現變形。之所以說廣角鏡頭要近拍，就是因為這種表現方式。

魚眼鏡頭可以拍到更寬廣的範圍，不過和一般的廣角鏡頭完全不同，會拍出圓形的風景。這是因為它的目的是拍攝寬廣的範圍，大多數產品的畫角都在180度上下。

廣角鏡頭是畫角比較廣的鏡頭

廣角鏡頭的特徵是攝影畫角比標準鏡頭廣。一個畫面就能容納許多的被攝體。

一個畫面就拍出寬廣的風景

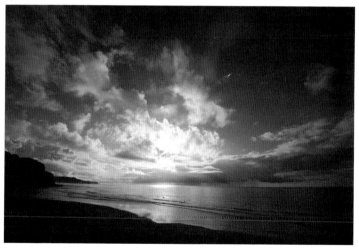

用廣角鏡頭拍攝海岸的風景。焦距為12mm（EOS 5D Mark II）。這時，對角的攝影畫角約為120度。一個畫面就能容納將近全周的1/3。

玩樂廣角鏡頭的透視

廣角鏡頭的魅力之一，在於使被攝體扭曲變形，強調透視（遠近感）。儘情感受透視的樂趣吧！

儘情的扭曲變形吧！

用廣角鏡頭近距離拍攝被攝體時，被攝體會嚴重扭曲變形，這是它的特徵，稱為透視（遠近感）。其實一點也不難，只是將近的東西拍得比較大，距離遠的東西拍得比較小而已，比肉眼所見更強烈。

被攝體不是原來正確的形狀，刻意扭曲變形，強調寬廣與大小，人物則可以呈現歡樂的氣氛。因此攝影時不妨儘情的接近。拉近距離之後，從中途應該就能感到嚴重的變形。

此外，由於廣角鏡頭的焦距比

● 不同焦距的透視差異

使用全片幅的EOS 5D Mark II，分別以標準鏡頭及廣角鏡頭攝影。左邊的照片用67mm攝影，建築物的形狀幾乎是正確的。用12mm攝影的右邊照片，建築物呈嚴重扭曲。想要呈現被攝體正確的形狀，必須用比較長的焦距，遠離被攝體攝影。

較短，合焦的範圍比較大（深景深）也是它的特徵。將光圈縮小到一定程度之後，即可呈現從前方到無限遠都合焦的「泛焦」。不管拍什麼都不會失焦，用於瞬間按快門的快照攝影也很有利。反過來説，廣角鏡頭不擅長使背景呈散景的攝影。

接近公園的遊樂器材，相當於18mm的攝影。拍出一張大鼻子的照片。

● 接近兒童，拍攝透視強烈的照片

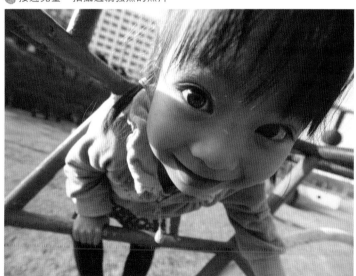

故意用廣角鏡頭近拍玩耍中的孩子。拍出背景嚴重扭曲變形，頭部較大的可愛姿態。使用 OLYMPUS E-P1，以及9-18mm F4.0-5.6。

各種不同的廣角鏡頭

廣角鏡頭屬於焦距比較短的鏡頭，畫角也會隨著搭配的相機而異。在比較畫角之前，還是先換算成35mm規格之後再作比較吧。

越來越多焦距不到10mm的廣角鏡頭

廣角鏡頭有著寬廣的畫角，以前的主流是定焦鏡頭，現在也有許多的變焦鏡頭，還有許多焦距7mm或8mm，不到10mm的產品。有別於望遠鏡頭，廣角鏡頭1mm的差異都會明顯的反映在攝影結果上。第一次購買廣角鏡頭的人，請到商店實際攝影，比較一下焦距的差異吧。

為了搭配攝像畫素比較小的數位單眼相機，幾乎所有的品牌都有推出數位單眼相機專用的產品。廣角變焦鏡頭為了達到寬廣的畫角，多半是大口徑的鏡頭。

● 各種廣角鏡頭

Canon EF-S 10-22mm F3.5-4.5 USM

可以從10mm（相當於16mm）開始攝影，Canon APS-C專用的廣角變焦鏡頭。

Nikon AF-S DX 14-24mm F2.8G ED

可以從14mm（相當於21mm）開始攝影的廣角鏡頭。特徵是變焦全域都是明亮的開放光圈F2.8。

Panasonic G 7-14mm F4

從7mm（相當於14mm）起，微型4/3鏡頭中畫角最廣的廣角鏡頭。

　　由於畫角非常寬廣，部分產品的鏡頭前方無法安裝濾鏡。就算可以安裝濾鏡，如果選用濾鏡框比較厚的產品，可能會映照出濾鏡框，造成影像四角變暗的「暗角」。購買廣角鏡頭用的濾鏡時，要特別注意這個問題。顧慮到這個問題，市面上也有濾鏡框非常薄的產品。

OLYMPUS
ED 9-18mm F4.0-5.6

也可以對應影片攝影的廣角鏡頭。採用收納時鏡頭體積輕巧的沈胴式。

SIGMA 8-16mm F4.5-5.6
DC HSM

APS-C規格的相機專用，世界上第一支實現8mm焦距的廣角變焦鏡頭。

SIGMA 10-20mm F4-5.6
DC HSM

焦距10～20mm，APS-C規格攝像畫素專用的廣角變焦鏡頭。

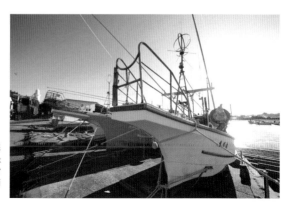

以焦距12mm攝影（EOS 5D Mark II）。以太陽為背景，拍出船隻強而有力的形象。

輕便的廣角轉接鏡

市面上可以找到廣角轉接鏡，只要安裝在標準鏡頭上，可以拍出更廣角或是魚眼鏡頭風格的作品。

輕鬆玩樂廣角攝影的廣角轉接鏡

OLYMPUS 與 SONY 都有裝在一般鏡頭前端後，即可體驗廣角攝影或魚眼攝影的廣角轉接鏡。

雖然有著可安裝的主鏡頭有限，以及畫質比原本的廣角、魚眼鏡頭差等等缺點，但是可以用便宜

🔵 廣角轉接鏡

SONY VCL-ECU1

E16mm F2.8專用的廣角轉接鏡。可以用12mm（換算成35mm規格後相當於18mm）攝影。

OLYMPUS WCON-P01

14-42mm F3.5-5.6 II/R專用。可以用11mm（換算成35mm規格後相當於22mm）攝影。

使用廣角轉接鏡

焦距：14mm

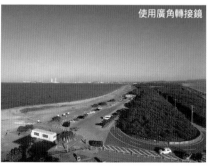

在相同的地點，使用廣角轉接鏡（WCON-P01）攝影。焦距只差了3mm左右，不過還是可以拍到比標準鏡頭寬的範圍。

的價格入手還是很迷人。舉例來說，應該有很多人平常不會使用魚眼鏡頭吧。廣角轉接鏡最適合這些人了。

此外，市面上也有販賣安裝在一般鏡頭上的汎用廣角轉接鏡。如果鏡頭已經裝了濾鏡，請先取下濾鏡之後再安裝廣角轉接鏡吧！

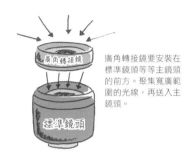

廣角轉接鏡要安裝在標準鏡頭等等主鏡頭的前方。聚集寬廣範圍的光線，再送入主鏡頭。

魚眼效果轉接鏡

OLYMPUS FCON-P01

14-42mm F3.5-5.6 II /R專用的轉接鏡。可以用10.4mm（換算成35mm規格後相當於20.8mm）攝影。

SONY VCL-ECF1

E16mm F2.8專用的魚眼效果轉接鏡。可以用10mm（換算成35mm規格後相當於15mm）攝影。

※省略產品名稱中的「廣角轉接鏡」、「魚眼效果轉接鏡」。

焦距：14mm

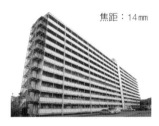

使用魚眼效果轉接鏡

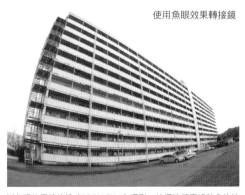

以魚眼效果轉接鏡（FCON-P01）攝影。拍攝這類直線較多的被攝體時，更能強調它的扭曲變形。

141

拍攝一整片花田

使用廣角鏡頭時，除了照片中的主角之外，也會攝入大範圍的周邊環境。拍攝攝影時的狀況，讓主角更鮮明。

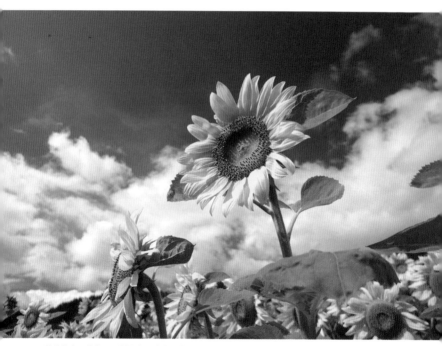

一整片的向日葵花田。以最大朵的向日葵為主角，周邊的向日葵與飄著雲朵的美麗藍天為背景。呈現盛夏的印象。

相機：SONY α100　鏡頭：DT 11-18mm F4.5-5.6　焦距：15mm（相當於23mm）　攝影模式：光圈優先AE、曝光補償：＋0.3EV（F5、1/500秒）　ISO感光度：ISO 100　白平衡：陽光　色彩模式：風景　攝影：吉住志穗

[照片是這樣拍攝的]

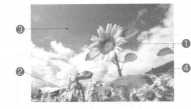

❶主角是大大的向日葵。挑選朝太陽綻放的花朵。

❷讓大量向日葵入鏡，呈現向日葵田很寬闊的感覺。

❸說到夏天就會想到這片藍天。立體感強烈的雲也不錯。曝光補償較少。

❹讓水平線傾斜以呈現動感。

夏季風味的向日葵加強夏天的氣息

廣角鏡頭可以拍攝寬廣的範圍。由於可以讓周邊大範圍入鏡，所以可以拍到許多襯托主角的配角。請注意攝影時如果這個也要放，那個也要加，太貪心的話就讓人搞不清楚到底在拍什麼了。

左頁是夏季的向日葵。以一朵向日葵為主角，技巧性的加入旁邊的向日葵花田與藍天。稍微傾斜可以呈現整體的動感。如果曝光調太高的話，色彩會減弱，所以只調高一點點。

攝影時如果能搭配瞭望的風景就太完美了

和左頁照片相同的向日葵花田。可以看出綻放的範圍真的很寬廣。用順光拍攝這樣的風景，即可呈現原本的色彩。向日葵的黃色與天空的藍色形成的對比非常漂亮。雲朵恰巧成了極佳的點綴。

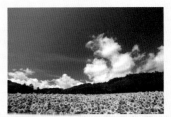

左頁照片的焦距是15㎜（相當於23㎜），這張是12㎜（相當於18㎜）。是一張廣角鏡頭擅長的照片。

在畫面中加入故事性

利用廣角鏡頭寬廣的攝影畫角,可以讓多種事物入鏡。巧妙的搭配組合,即可在照片中加入故事性。

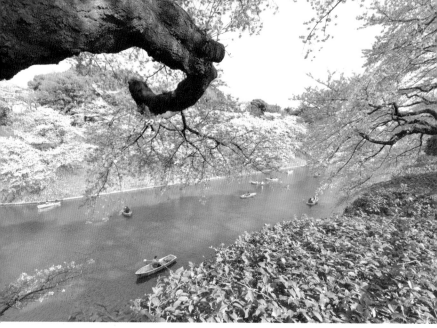

盛開的櫻花。有許多人在水道中划船。構圖時讓前方伸展的櫻花入鏡,下方則是飄著小船的水道。成了一張象徵春光明媚的照片。

相機:Nikon D7000　鏡頭:AF-S DX 10-24mm F3.5-4.5G ED　焦距:10mm(相當於15mm)　攝影模式:手動對焦(F7.1、1/125秒)　ISO感光度:ISO 200　白平衡:晴天　攝影:Mizota Yuki

［照片是這樣拍攝的］

❶重點是櫻樹枝。朝向水道伸展的模樣令人印象深刻，找出明顯可辨識的角度。

❷右邊的櫻花也朝向水道伸展。想和左方的櫻花搭配。

❸許多的小船也是這張照片不可或缺的事物。

❹水道朝右上方延伸的構圖。具安定感。

由老櫻樹撐起春光明媚的景像

　　左頁是在賞櫻盛地拍攝的一景。漫步時俯瞰著飄在水道上的小船，找到一株枝幹好看的櫻花樹。它朝向水道蜿蜒伸展。找出可以看出櫻樹風貌的角度，以它當主角。右邊的櫻樹伸展的模樣

也不錯。

　　看到這張照片時，第一眼應該會注意到小船吧。接下來就會看到壯觀的櫻樹。均衡的加進多種元素，就成了一張春光明媚的照片。

用廣角鏡頭
明確點出主角

在右頁的照片中，主角是在河川上方延伸的樹枝，由於倒映在水面的風景也很美，所以目光會移到那裡。可以考慮不讓水面太醒目的方法，或是反過來以水面為主角，應該會拍出比較穩重的照片。

陽光照亮的樹枝非常羊麗，所以拿起鏡頭，以下方的河川為背景，不過……。

攝影時運用廣角變形

寬廣的風景也很美，如果想要更積極享受廣角鏡頭的樂趣，攝影時不妨大膽接近被攝體吧！感受到被攝體向自己逼近。

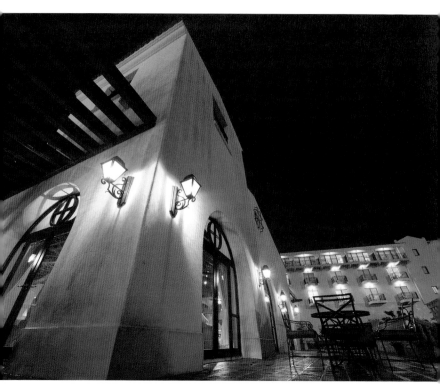

以廣角鏡頭拍攝雅緻建築物的夜景。儘量接近，同時避免裁切建築物，建築物在強烈的透視之下會呈現新鮮的姿態。

相機：OLYMPUS E-3　鏡頭：ED 7-14mm F4.0　焦距：7mm（相當於14mm）　攝影模式：光圈優先AE，曝光補償：＋1.0EV（F8、1/10秒）　ISO感光度：ISO 400　白平衡：晴天　色彩模式：自然　攝影：吉住志穗

[照片是這樣拍攝的]

❶利用7mm（相當於14mm）的廣角近距離拍攝，發現原本筆直聳立的建築物變形了，看起來強烈的傾斜著。反而給人強烈的存在感，真是不可思議。

❷想要表現柔和燈光的色彩，所以白平衡固定「晴天」。

❸調高曝光時，請注意不要讓天空太亮。

廣角鏡頭的近距離攝影

利用廣角鏡頭近距離拍攝被攝體時，會得到強烈的透視（遠近感）。誇張描寫特徵的方式稱為變形，不過卻是氣氛不錯的照片。

左頁的建築物照片，以7mm（相當於14mm）的極端廣角接近之後，原本筆直聳立的建築物拍起來卻是歪的。這是廣角鏡頭的有趣之處。此外，固定白平衡展現燈光原本的色彩，攝影時充滿發揮建築物的氣氛。

即使被攝體的大小相同角度也會變化

站在與左頁照片相同的地方，焦距改用10mm（相當於20mm），稍微往後退就拍出右邊的照片。建築物的大小幾乎相同，不過角度出現很人的變化。在不同的焦距與攝影距離之下，可以拍出截然不同的照片。

只調整焦距與攝影距離，設定和左頁的照片幾乎相同。

以廣角拍攝泛焦風格

焦距較短的廣角鏡頭景深比較深。攝影的時候不用介意焦點，只要注意構圖和光線就行了。

追隨祭典山車的攝影。以縱位置讓大大的山車入鏡，再以廣角鏡頭拉近距離，加強透視。用快門優先AE攝影，請注意光圈是否配合快門縮小。

相機：Nikon D300
鏡頭：AF-S DX
12-24mm F4G ED
焦距：12mm（相當於18mm）攝影模式：快門優先AE，曝光補償：＋0.7EV（F14、1/100秒）ISO感光度：ISO 200
白平衡：自動
色彩模式：標準
攝影：石川智

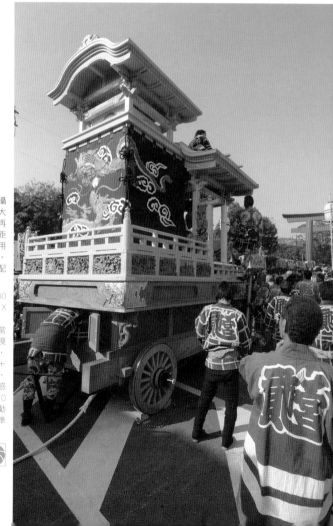

從鏡頭正前方
到無限遠都合焦

由於廣角鏡頭的焦距比較短，景深也比較深。也就是說，從正前方到遠方都能合焦。

左頁的照片以12mm（相當於18mm）攝影。攝影模式選用快門優先AE，避免手震的設定。自動將光圈縮小到F14。攝影距離大約是5公尺，所以從鏡頭正前方到無限遠處都能合焦，算是接近泛焦的狀態。在這個設定之下，攝影時不用注意焦點。這是短焦距廣角鏡頭的特徵。

【照片是這樣拍攝的】

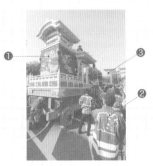

❶靠近山車，以縱位置構圖。太陽的光線照在山車上非常好看。接近的時候不要干擾到祭典的人們。
❷參與祭典的人們穿著短掛，對於照片來說是重要的配角。
❸幾乎全域合焦，就連遠方的鳥居都看得很清楚。

請記住不會手震的
快門速度

手震是照片的大敵。一旦晃動的話，只能說是失敗的照片了。為了防止手震，最好記住自己在怎樣的快門速度下拍攝才不會手震。通常從1/30秒左右就很容易手震。

雖然有一點暗，以1/125秒的快門速度，在不會手震的把握之下攝影。光圈是F9。

活用廣角透視的風景攝影

說到風景攝影，可不是只有從遠處眺望的作品。試著近拍風景吧！應該可以更真實的呈現美麗的風景。

風勢很強勁。由下往上，以仰角拍攝隨風大幅搖曳的蒲葦，藍天也讓人印象深刻。拍出另一種風格的風景。

相機：Nikon D7000　鏡頭：AF-S DX 10-24mm F3.5-4.5G ED　焦距：10mm（相當於15mm）
攝影模式：手動對焦（F14、1/160秒）　ISO感光度：ISO 500　白平衡：晴天　色彩模式：中性　攝影：Mizota Yuki

[照片是這樣拍攝的]

❶主角是中央的蒲葦，由於光圈縮
小到F14的關係，全域都合焦。

❷在隨風大幅搖擺的瞬間按下快門。

❸也許是風的關係，美麗的藍天非
常寬廣。

❹斜拿相機，以表現風勢的強勁。

在草原中的風力吹拂下攝影

風景不是只能從遠處眺望，處
於風景當中攝影，可以拍出嶄新
風貌的照片。

左頁是一種名稱蒲葦的禾本科
植物，高度可達2～3公尺。這
一天的風勢很強，葦穗大幅搖
曳。我馬上湊過去，拍下好幾張

搖曳的模樣。

因為風的關係，焦點一直都無
法固定，所以我將光圈縮小，為
了靜止葦穗將快門速度加快。雖
然是個大晴天，攝影時還將ISO
感光度調高到ISO 500。

找出風景中的
近景與遠景

左頁的照片並沒有拍到，其實大家
應該常常遇見右圖這種遠方風景的
前方有一棵樹的情形。請在風景中
找出近景和遠景吧。應該可以為風
景照片帶來很大的變化。

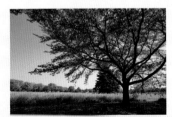

用EOS Kiss X4攝影。焦距是12mm（相當
於19mm）。遠方的草原、森林與前方的樹
木形成對比，留下深刻的印象。

利用廣角鏡頭拍出地球的弧度

透過畫角較廣的鏡頭，可以看出水平線呈圓弧狀。只有廣角鏡頭才拍得到這麼寬廣、心曠神怡的風景。

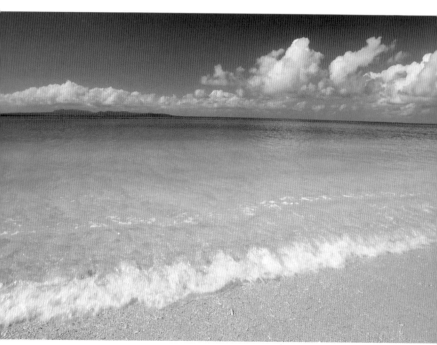

藍得不可思議的海洋。不過打到岸邊的波浪卻很清澈。將水平線放在比較高的位置，以波浪為主角，水平線稍微往右下方傾斜，強調地球的弧度。

相機：SONY α580　鏡頭：DT 16-105mm F3.5-5.6　焦距：16mm（相當於24mm）　攝影模式：光圈優先AE，曝光補償：＋1.0EV（F11、1/60秒）　ISO感光度：ISO 100　白平衡：陽光
攝影：吉住志穗

[照片是這樣拍攝的]

❶主角是鈷藍的海洋與打到沙灘上的波浪。稍微往右偏,使波浪的線條呈斜向。

❷非常美麗的藍色,光是這樣就能拍出一張好照片了。

❸天空也很美,接近水平線的地方色彩也沒有混濁。

❹水平線稍微往右下方傾斜,強調弧度。

主角是藍色的海洋,同時妥善運用配角

左頁照片的主角是海洋。從遠方的鈷藍色,到沙灘的透明感,由連續不斷的美麗色彩構成。由於主角是海洋,所以鏡頭將水平線放在比較高的位置,使大範圍的海洋入鏡。可以看出水平線呈圓弧狀吧。

此外,相對於海洋偏右的構圖,波浪的線條則往右上方傾斜。這時稍微斜拿相機,使水平線往右下方傾斜。如此一來即可強調往右邊伸展的感覺。廣角鏡頭也能拍攝地球。

改變水平線的高度 以天空為主角

相對於左頁的照片,這是以天空為主角的示範。將水平線的位置放低,使大範圍的天空入鏡。在這種情境時,面積比較大的就是主角。正好放在中間的話,則會是一張不知道誰是主角,不太穩定的照片。

用全幅的 α 900 攝影。焦距是 24 mm。拍到非常美麗的雲朵。

在有限的條件下拍出寬廣的室內

想要拍攝寬廣的室內，就是廣角鏡頭出場的時候了。即使攝影距離不夠，還是能將寬廣的室內容納於同一個畫面中。

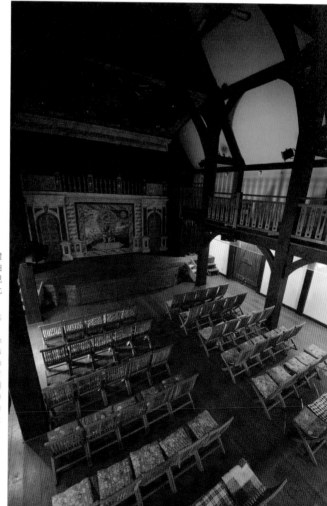

有著古典裝飾的禮堂。以廣角鏡頭拍攝全貌。為了呈現它的氣氛，曝光比較暗一點。

相機：Canon EOS 5D Mark II　鏡頭：SIGMA 12-24mm F4.5-5.6 II DG HSM　焦距：15mm 攝影模式：手動對焦（F5.6、1.3秒） ISO感光度：ISO 400　白平衡：自動 色彩模式：風景 攝影：礒村浩一

就算攝影距離不夠
還是可以拍出寬廣的感覺

　　拍攝大範圍時，基本上要往後退，拉長攝影的距離。不過在牆壁圍繞的室內，沒辦法往後退。會用「無法後退」的說法，無法後退的時候，請用廣角鏡頭吧。

　　左頁是一個別緻的禮堂，從二樓陽台拍攝禮堂全景，可以拍到小巧禮堂的全貌。

　　為了呈現獨特的氣氛，曝光比較低，以手動模式攝影，應該調低到比適正曝光低0.7〜1.0EV的程度。

【照片是這樣拍攝的】

❶雖然不是很大，卻是個古典風格的禮堂。
❷焦距15mm，連並排的椅子都能入鏡。
❸注意曝光，不要過亮，表現原本的光線。由於快門速度是1.3秒，所以用腳架攝影。

室內也能接近
加上透視

室內也有各種被攝體。以廣角鏡頭直接靠近它們吧。不僅能使主角更明確，也能表達周邊的氣氛，是廣角鏡頭才拍得出來的照片。如果想拍出燈光照明的色彩，請固定白平衡吧。

美麗的吊燈。白平衡用「陰影」攝影。

將相機靠在扶手上，運用透視的攝影。

魚眼鏡頭的趣味變形

魚眼鏡頭有別於一般的廣角鏡頭，特徵是將邊緣拍成扭曲狀。
可以強調小物或寵物。

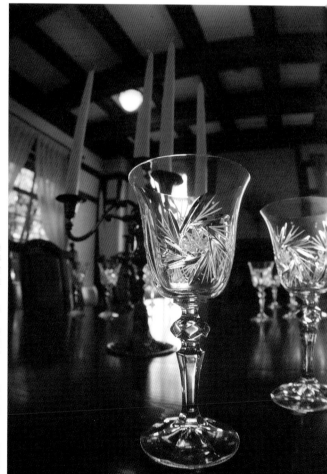

用魚眼鏡頭（轉接鏡）拍攝置於豪華室內的玻璃杯，有一種玻璃杯往前推的獨特氣氛。

相機：OLYMPUS E‧PL2　鏡頭：14-42mm F3.5-5.6 II、FCON-P01　焦距：14mm（相當於28mm）　攝影模式：光圈優先AE（F5、1/10秒）　ISO感光度：ISO 200　白平衡：陰影　色彩模式：i-Finish　攝影：吉住志穗

原本是測量用的鏡頭
也可以用轉接鏡

　　魚眼鏡頭也稱為「Fish Eye」。經常用於天體或雲朵觀測。特徵是從畫面中心的距離，與實際角度呈正比（也有例外的情況）。又分為將180度的景色拍成圓形的圓周魚眼，以及畫面對角呈180度的對角魚眼。

　　它拍出來的模樣與一般的廣角鏡頭不同，筆直的物體拍出來會嚴重扭曲。像左頁這樣接近被攝體之後，感覺似乎往前推了，成了一張特別的照片。原本魚眼鏡頭用來測量，如果只是偶爾想要玩一下魚眼扭曲的感覺，不妨購買可以安裝在標準鏡頭上的轉接鏡，價格比較合理。

【照片是這樣拍攝的】

❶和下方的照片相比，可以看出玻璃杯也變形了。
❷從窗戶光線可以穿透玻璃杯的位置攝影。
❸天花板與蠟燭強烈扭曲變形。這是魚眼專有的效果。
❹白平衡用「陰影」，使整體呈黃色調。

想要拍出魚眼的感覺
請讓直線入鏡

　　想拍出魚眼風格的照片，請在畫面中放進建築物或水平線等等筆直的物體。由於穿過畫面中心的線（放射狀線條）並不會扭曲變形，所以要將線條放在畫面邊緣。如此一來，即可拍出魚眼鏡頭強烈扭曲變形的照片。

右圖的位置和左頁的照片相同，用一般廣角鏡頭攝影。上面用的是魚眼，不過卻看不出變形。

用廣角拍攝時，連多餘的物體都會入鏡

廣角要注意每一個角落

以前人們就說「攝影是減法」。這句話非常深奧，用容易理解的說法解釋，就是不要拍到多餘的事物。攝影的時候，照片邊緣經常會拍到電線桿或是垃圾桶，儘量排除這些部分，就是拍出好照片的第一步。

尤其是廣角鏡頭，由於它的攝影範圍非常廣，不想讓多餘的事物進入畫面中，是一件苦差事。此外，請注意每一個被拍到的事物，再思考它們對照片的意義。

雖然很辛苦，順利的話就能拍出廣角鏡頭才拍得到的好照片，攝影時請注意畫面的每一個角落吧！

攝影時注意畫面中的每個地方

用17mm（相當於26mm）攝影。主角是左邊的水槽，它亮度可以看清楚觀賞者開心的表情，等到魟魚游到好的位置後攝影。

用廣角鏡頭模糊背景非常辛苦

想要利用廣角模糊時應近接攝影

當焦距越長時，焦點深度（景深）越淺。焦距較短的廣角鏡頭，不容易取得淺景深，因此不擅長拍攝背景模糊的照片。想要模糊背景的話，只能在攝影時儘量接近主角的被攝體。攝影距離越短時，景深越淺，背景即可模糊。

也有廣角微距的拍攝方法，接近昆蟲或花朵等小型的被攝體，讓大範圍的周邊環境入鏡的攝影方式。只是這個時候呈現周邊環境非常重要，不能太模糊。

如果真的想要呈現強烈的散景，直到看不見背景的程度，請不要使用廣角鏡頭，改用微距或是定焦鏡頭吧。

廣角端

以14mm（相當於28mm）攝影。光圈是F5.6。接近照明，不過可以很清楚的看見背景中家裡的模樣。這是廣角的特徵。

望遠側

用同一支鏡頭，將光圈放大到F3.5。後方的椅子與牆壁有一點模糊，呈現立體感，不過還是可以了解狀況。

TITLE

相機女孩 鏡頭的美麗與哀愁

STAFF

ORIGINAL JAPANESE EDITION STAFF

出版	三悅文化圖書事業有限公司
編著	WINDY Co.
譯者	侯詠馨
總編輯	郭湘齡
文字編輯	王瓊苹　林修敏　黃雅琳
美術編輯	李宜靜
排版	執筆者設計工作室
製版	明宏彩色照相製版股份有限公司
印刷	桂林彩色印刷股份有限公司
法律顧問	經兆國際法律事務所　黃沛聲律師
代理發行	瑞昇文化事業股份有限公司
地址	新北市中和區景平路464巷2弄1-4號
電話	(02)2945-3191
傳真	(02)2945-3190
網址	www.rising-books.com.tw
e-Mail	resing@ms34.hinet.net
劃撥帳號	19598343
戶名	瑞昇文化事業股份有限公司
初版日期	2013年5月
定價	280元

AD	桑原徹 (KUWA DESIGN)
設計	中野美紀 (KUWA DESIGN)
插畫	橋本 豊
撮影	吉住志穂／ミゾタユキ／窪田千紘 (日本フォトスタイリング協会)
	礒村浩一／川上卓也 (B Studio)
	コムロミホ／石川智
協助	礒村藍生
編集・製作	西尾 淳 (WINDY Co.)／平 雅彦
企劃・編輯	山本雅之 (Mynavi Corporation)

國家圖書館出版品預行編目資料

相機女孩：鏡頭的美麗與哀愁／Windy Co.編著；侯詠
馨譯. -- 初版. -- 新北市：三悅文化圖書，2013.04
160面；12.8x18.8公分

ISBN 978-986-5959-56-2 (平裝)

1. 攝影器材　2. 數位相機

951.4　　　　　　　　　　　　　　　102006330